illustrator / artist / 글 · 그림 **김규슬**

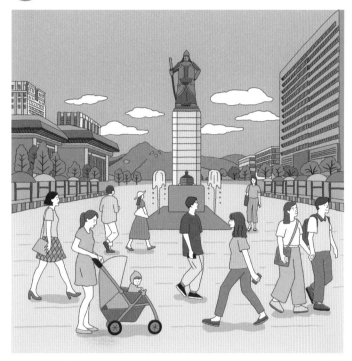

우리나라 컬러링 여행
Korea Coloring Travel

트러스트북스

PART 1
South Korea

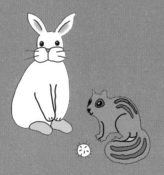

동백꽃 제주

제주도는 사계절 내내 볼거리가 많은 매력적인 곳이다.

날이 추워지기 시작하는 겨울의 제주 여행은 동백꽃 구경을 빼놓을 수 없다. 이미 많은 사람들에게 알려진 큰 규모의 '카멜리아 힐' 외에도 마노르블랑, 신흥리 동백 마을, 동백 포레스트, 동백수목원에서도 다양한 종류의 동백꽃을 감상할 수 있다.

동백꽃의 개화 시기는 보통 11월에서 2월이지만 만개하는 시기는 12월에서 1월로, 예쁜 동백나무 앞에서 인증사진을 남기고 싶다면 날짜를 잘 조사하여 여행 일정을 고려하자.

우도 땅콩

우도는 1697년 국유 목장이 설치되고 나라의 말들을 관리, 사육하면서 사람들이 살수 있게 되었다. 섬 모양이 소의 모습과 닮았다 하여 '우도'라는 이름이 붙었다. 부서진 하얀 산호로 이루어진 백사장, 투명하고 차가운 에메랄드 빛 바다는 마치 영화 속 휴양지처럼 이국적이면서 아름다워 매년 많은 사람이 방문한다. 조금만 부지런을 떨어 제주 여행 중 하루는 우도를 방문해보자.

성산포의 우도 도선장에서 매시 출항하는 우도행 도선이 있다. 자전거나 카트를 대여하여 섬을 한 바퀴 도는 코스는 아름다운 우도의 풍경과 바닷바람을 즐길 수 있어 매우 인기 있다. 드라이브 중에 맛보는 우도의 땅콩 아이스크림은 그야말로 잊지 못할 추억의 맛이 될 것이다.

양떼 목장

강원도 평창군 대관령에 있는 양떼 목장은 '한국의 알프스'라는 별칭이 있을 정도로 이국적인 풍경을 자랑하는 곳이다. 파란 하늘과 푸른 초목, 하얀 양들이 풀을 뜯는 광경은 마치 동화 속의 한 장면 같다.

봄, 여름, 가을, 겨울 사계절 내내 목장의 아름다운 풍경을 볼 수 있는데, 따뜻한 계절이면 아이들이 좋아하는 양 먹이 주기 체험장이 열리고, 겨울에는 하얗게 덮인 드넓은 초원의 경관을 마주할 수 있다. 연인, 친구, 가족과 함께라면 계절과 상관없이 즐거운 여행지가 되어줄 것이다

보롬왓 튤립 축제

보롬은 '바람', 왓은 '밭'의 제주 방언으로 '바람이 부는 밭'이라는 어여쁜 뜻의 합성어다. 보롬왓에서는 연중 다채로운 꽃의 군락을 만날 수 있다.

너른 들판에 튤립, 청보리, 라벤더, 메밀꽃, 유채꽃 등 시기마다 다양한 꽃들의 물결을 감상할 수 있어서 언제 방문해도 매우 아름다운 곳이다. 그중에서도 제주에 따뜻한 바람이 불기 시작하는 3월 중순의 보롬왓은 온통 노랑, 빨강, 하얀색으로 알록달록하게 물든다. 튤립 축제도 이때 시작된다.

축제 기간에는 매해 방문객들이 늘고 있으니 단독 인생샷을 노린다면 보롬왓 오픈 시간을 잘 확인하여 방문하자.

방 꾸미기

즐거운 여행을 마치고 여행기록을 정리하며 컬러링을 해보자. 즐거움과 아쉬움으로 다음 여행을 기약하며 여행에서 남긴 기록들을 모아 방 한편을 꾸며보면 어떨까. 영화 〈기생충〉의 주인공 가족이 폭우를 맞으며 집으로 가는 장면의 촬영지인 자하문터널, 국내외 인기를 떨쳤던 드라마 〈도깨비〉, 〈태양의 후예〉 등의 촬영지, 월드스타 BTS의 뮤직비디오 촬영 배경 강릉 등은 국내는 물론 해외에서도 수많은 사람들이 방문하는 드라마, 영화 촬영지 성지순례 코스라고 한다.

두물머리

경기도 양평군 양수리에는 400년 이상 된 멋들어진 느티나무와 수면 위를 무성하게 뒤덮은 연꽃의 군락이 있는 나루터가 있다. 서울 근교 드라이브코스로 유명한 두물머리는 강줄기를 따라 예쁜 카페들이 늘어서 있어 데이트 장소로도 안성맞춤이다.

새벽 아침에 피어나는 물안개와 수양버들이 독특하고 신비로운 분위기를 연출하여 영화, 드라마, 웨딩 촬영으로도 많이 찾는 곳이다.

봄에는 아름다운 벚꽃길을 따라 드라이브할 수 있어서 서울 근교 당일치기 여행으로 강력 추천!

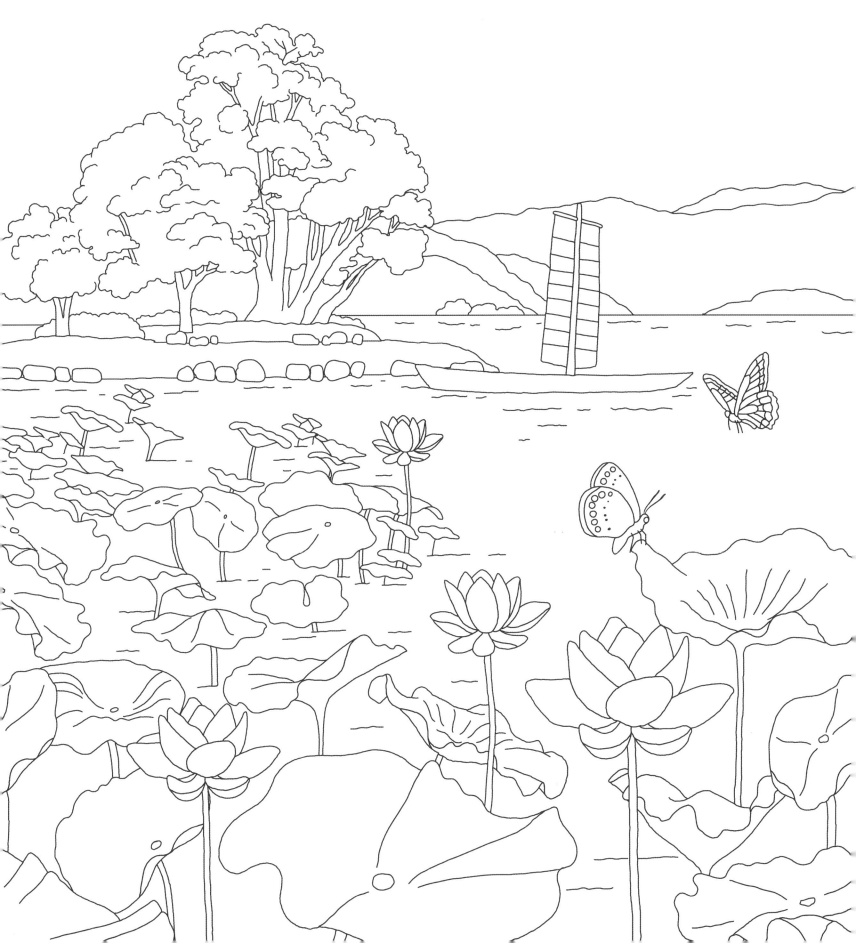

감천문화마을

부산 감천문화마을에 간다면 꼬불꼬불한 동네 골목길에서 헤매지 않도록 미리 안내 센터에 들러 마을 지도가 나온 스탬프 지도를 구비해 놓자. 오르락내리락 계단과 골목을 따라다니다 보면 곳곳에 재미있는 벽화들과 예쁘고 아기자기한 상점들을 구경하느라 금방 왔던 길을 깜빡하기가 쉽기 때문이다.

역사적으로도 문화적으로도 중요한 가치를 지닌 감천문화마을은 낮에도 알록달록한 집들이 아기자기한 매력을 뽐내지만, 밤에는 반짝이며 마을을 따뜻하게 비추는 창문의 빛들이 로맨틱한 연출을 하는 또 다른 매력이 있어서 밤 투어도 추천한다.

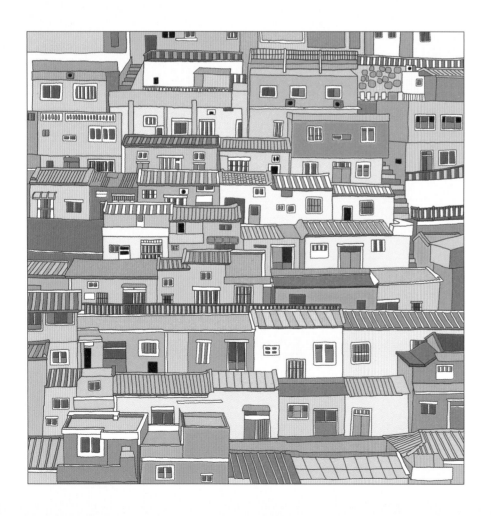

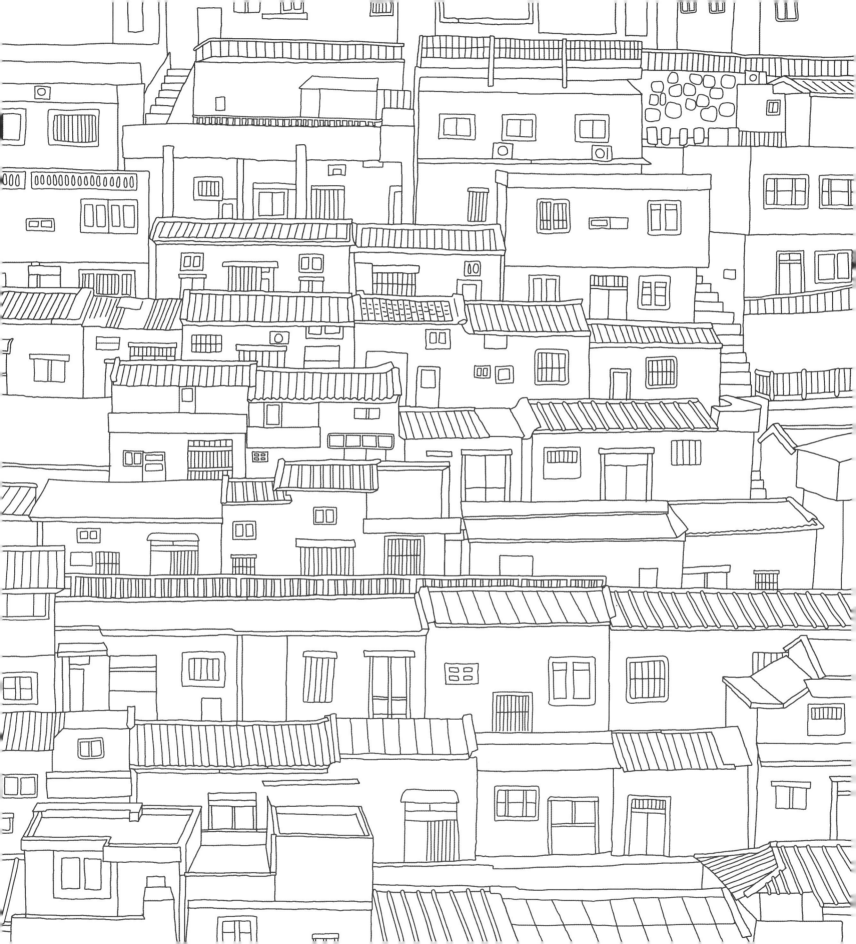

광화문 이순신 동상

광화문에서 세종로 사거리, 청계광장으로 이어지는 세종로의 광화문광장 중앙에는 세종대왕과 이순신 장군의 동상이 있다.

세종대왕 동상을 지키듯이 이순신 장군 동상이 앞에서 버티고 있고, 세종대왕 동상 뒤로는 경복궁이 자리 잡고 있어 많은 외국인들이 찾는 곳이다. 이순신 장군 동상 주변에는 샤프분수, 바닥분수 등이 설치되어 있어 여름에는 아이들의 더위를 식혀 주는 시원한 놀이터가 되기도 한다.

직장인들이 바삐 빌딩 숲 사이를 오가는 모습과 고즈넉한 궁의 모습이 조화를 이루며 과거와 현재가 공존하는 풍경이 독특한 감상 포인트가 되는 장소이다.

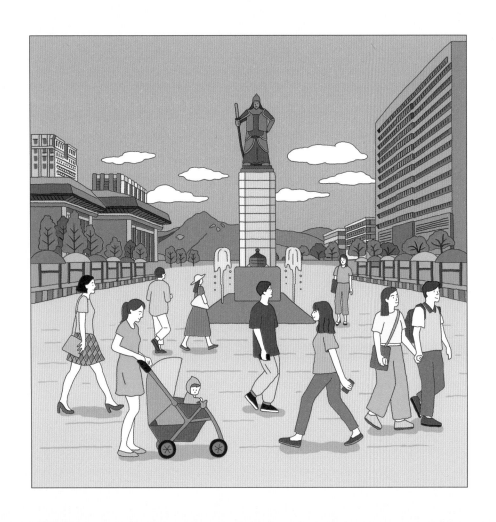

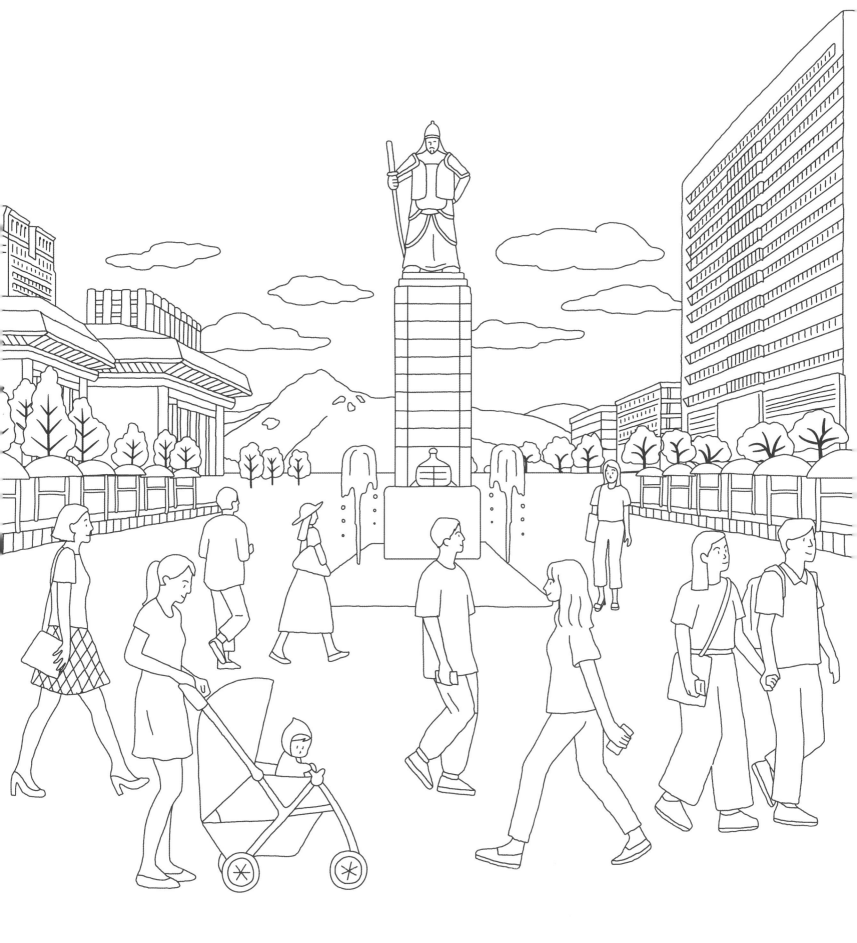

전 그리고 막걸리

막걸리와 전은 한국 사람이라면 누구나 좋아하는 스테디셀러 조합이다. 특히 비 오는 날의 전과 막걸리는 그 분위기가 더해져 맛과 즐거움이 배가 된다.

어떻게 이렇게나 두 맛이 잘 어울릴까? 막걸리는 곡주이니까, 밥이 대부분의 음식과 맛이 어울리듯 막걸리도 그렇지 않을까? 게다가 기름진 전을 먹을 때는 막걸리가 가진 새콤달콤함과 청량감이 느끼함을 잡아준다.

외국 친구에게 대표적인 한국문화 중 하나로 꼭 소개해 보자. 외국인에게는 막걸리의 새콤달콤함이 낯설 수 있지만 재밌고 생생한 문화체험이 될 것이다.

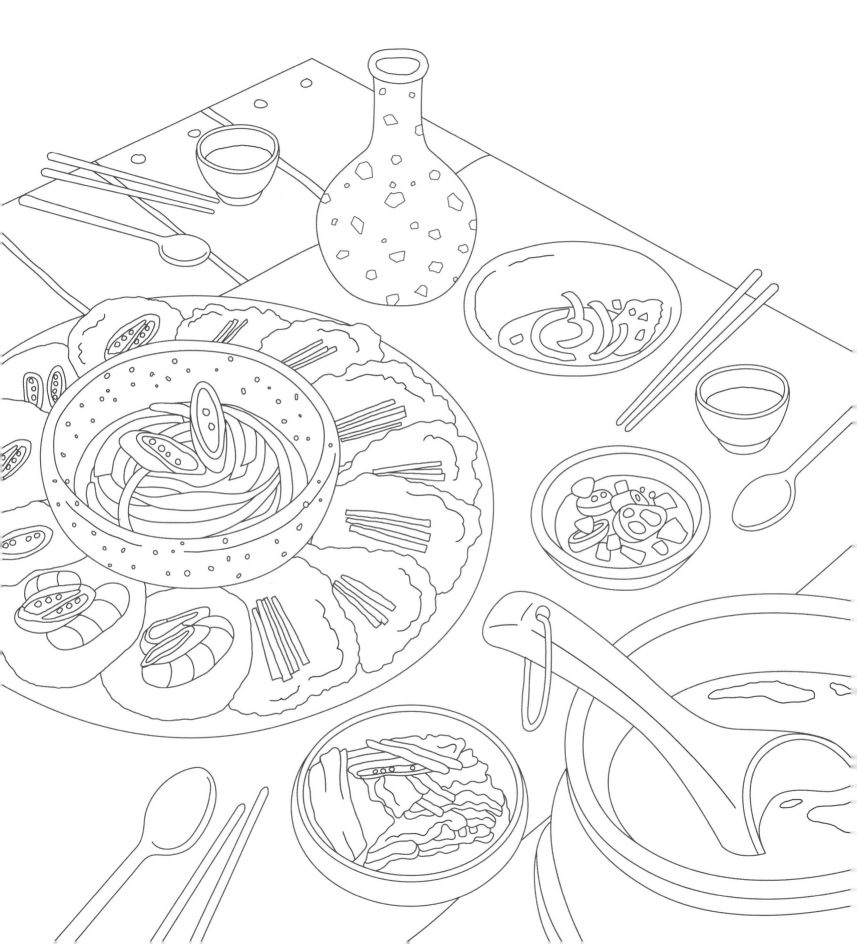

우음도 좋아요

섬의 모양이 소와 닮아서 혹은 육지에서도 소 울음소리가 들린다 해서 지어진 이름, 우음도는 실제 상주인구가 40여 명에 불과한 조용하고 한적한 섬이었으나 간척사업 이후 육지가 되었다.

전부터 대중적 관광지로 알려진 명소는 아니었으나 서울 근교 드라이브 코스를 찾아다니는 사람들이 늘면서 점차 인기를 끌고 있다. 특유의 적막하고 쓸쓸한 분위기가 있어 홀로 풍경을 감상하며 산책하기에도 좋다. 근처에는 공룡알 화석지, 송산그린시티 전망대, 너른 갈대밭과 나홀로 나무가 있다.

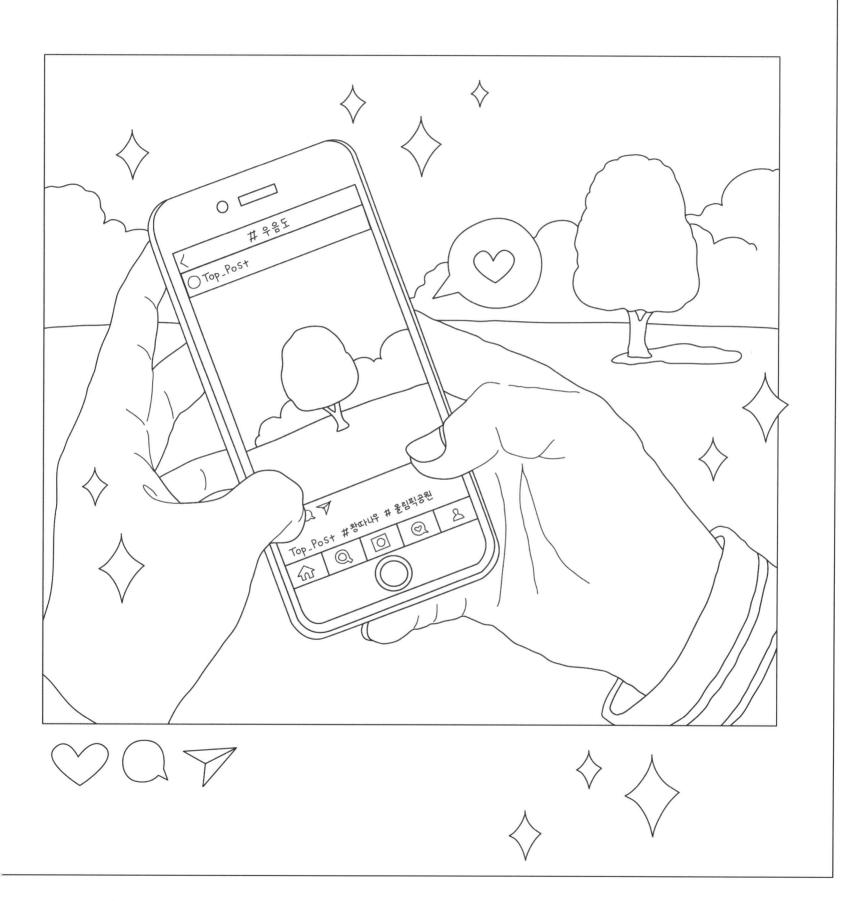

코스모스

뜨거운 여름이 지나고 선선한 바람이 부는 가을이 오면 불현듯, 파란 하늘과 하얀 구름 아래 울퉁불퉁 시골길 도랑에 피어 있는 코스모스가 떠오른다.

대부분 도시화가 된 지금은 전처럼 흔히 볼 수는 없는 꽃이 되었지만, 시골길의 따뜻하고 정겨운 기억에는 길가의 소박한 코스모스가 자리 잡고 있다. 그래서인지 이따금 코스모스를 마주치면 잠시 길을 멈추고 지금이 가을임을 다시금 느끼게 된다.

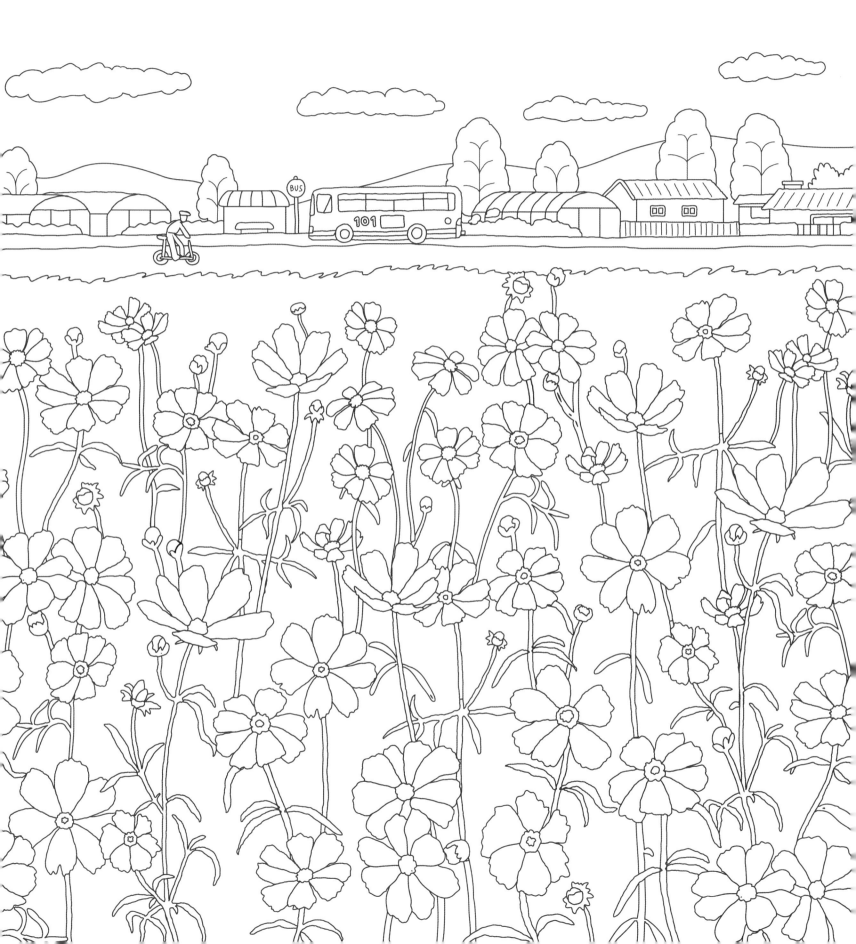

해운대

해운대 해수욕장은 광안대교와 함께 부산의 유명한 랜드마크이다.
넓은 백사장과 아름다운 곡선의 해안선, 잔잔하게 이는 파도가 좋아 매해 많은 인파
가 몰리는 곳이다. '부산' 하면 제일 먼저 떠올리는 대표 명소이기 때문에 국내뿐 아
니라 외국인들에게도 인기 있는 여행지이다.
해안선 주변의 빌딩과 고급 호텔들이 세련된 분위기를 연출하여 휴가철뿐만 아니
라 항상 방문객이 많다. 그래서 1년 내내 특유의 생동감과 젊음을 느낄 수 있다.

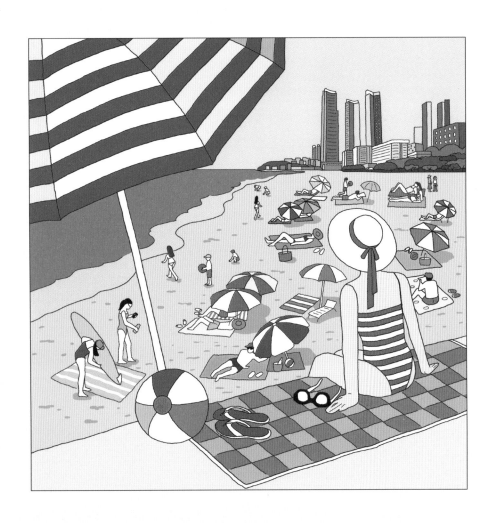

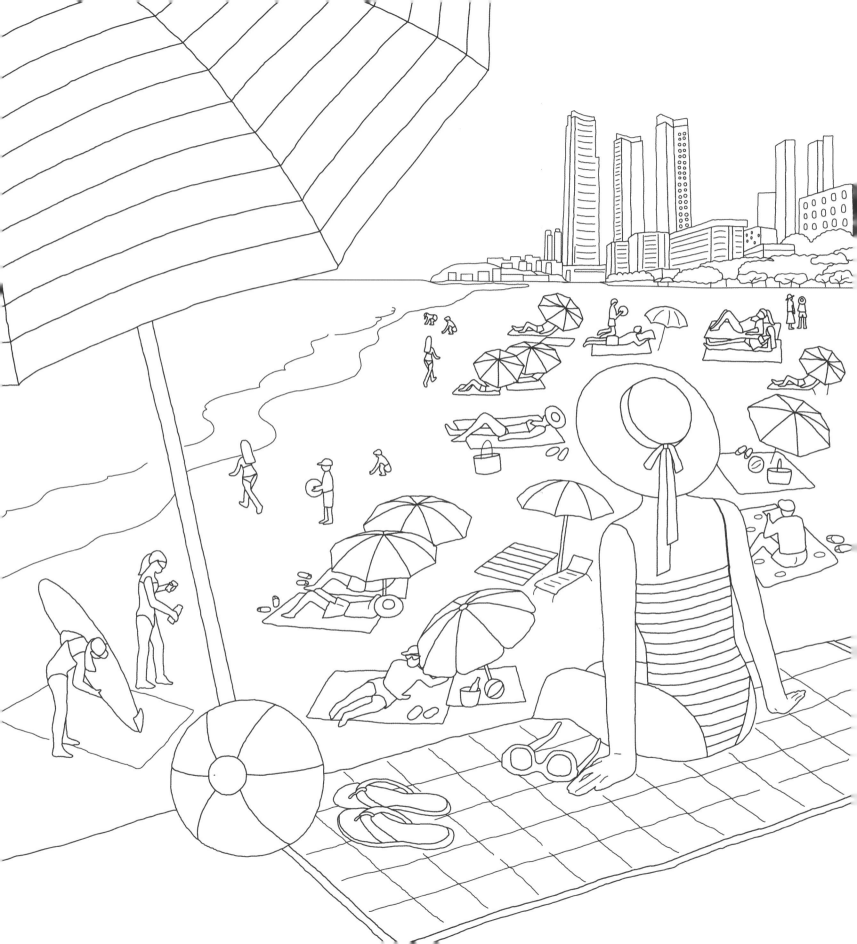

포차 즐기기

한국의 정취가 있는 식음 문화라면 전과 막걸리의 조합만큼 대표적인 것이 포장마차에서 즐기는 소주 한 잔이다.

'포차' 하면 떠오르는 쨍하고 직설적인 주황색, 빨간색, 파란색의 조합은 특유의 레트로 감성으로 최근 '힙함'의 대명가 되었다. 동료, 연인, 친구 등 다양한 인연과 사연이 있는 포장마차는 드라마나 영화의 단골 소재이다. 한국 드라마가 외국에서 인기를 얻으면서 지금은 외국 도시 곳곳에서도 한국의 포차를 만나볼 수 있다고 한다. 어디서든 실패 없는 대표적인 포차 메뉴로는 가락국수, 닭발, 라면, 잔치국수 등이 있다.

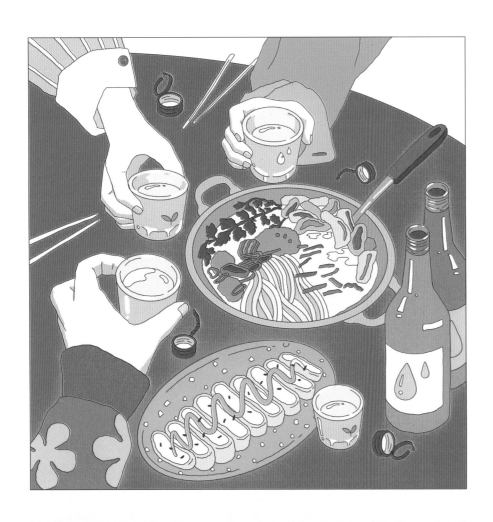

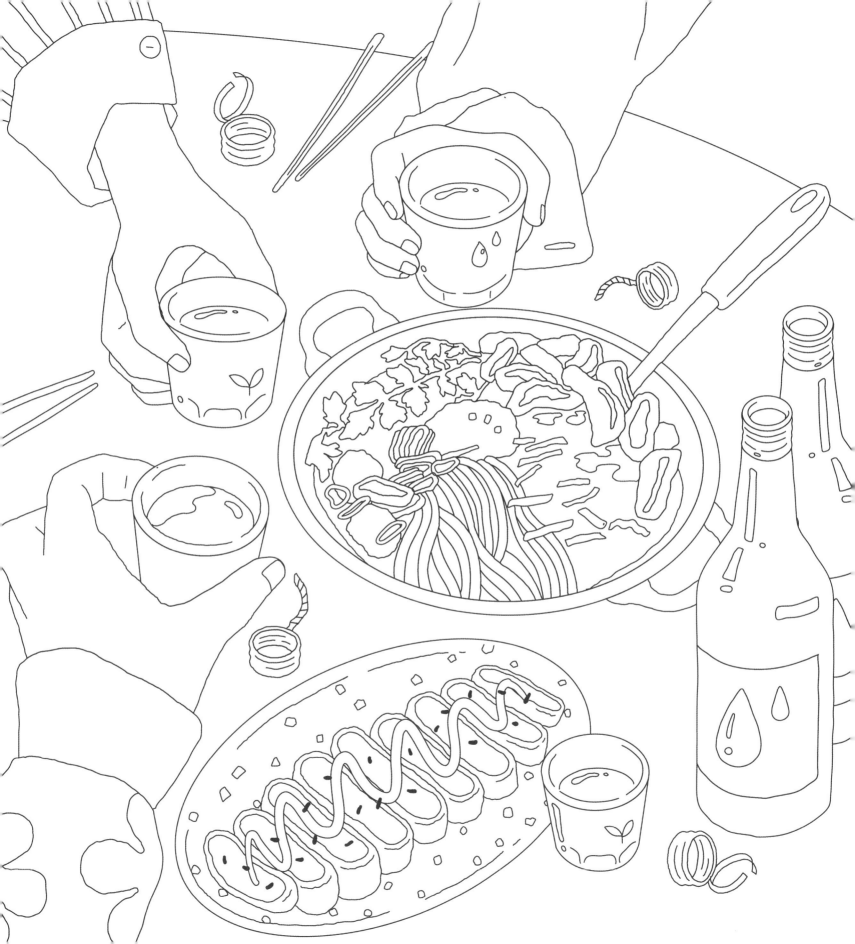

청계천 이야기

서울 도시개발 역사의 상징 청계천.

청계고가도로 시절, 헌책방·골동품 등 온갖 잡화를 취급하는 재미있는 상점과 노점 상들이 몰려있던 역사가 깃든 곳이 현재는 서울 시민들이 휴식을 취할 수 있는 장소로 새단장했다.

현재 청계천은 다양한 행사와 축제가 열리고 사람들이 도시 속 산책을 즐길 수 있는 곳이다.

옛 청계고가도로를 기억하는 사람들에게도, 새로움과 젊음을 즐기러 방문하는 사람들에게도, 누구에게나 사랑 받는 서울의 명소이다.

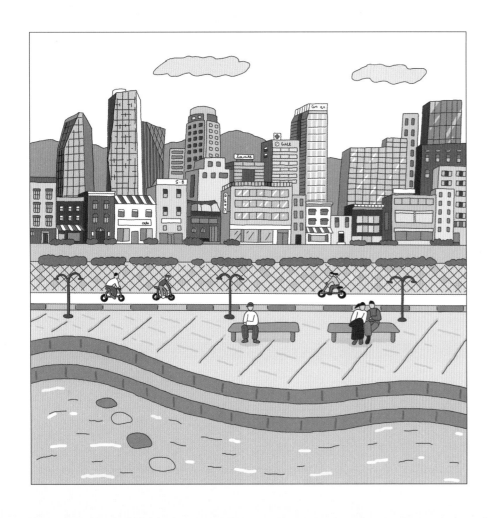

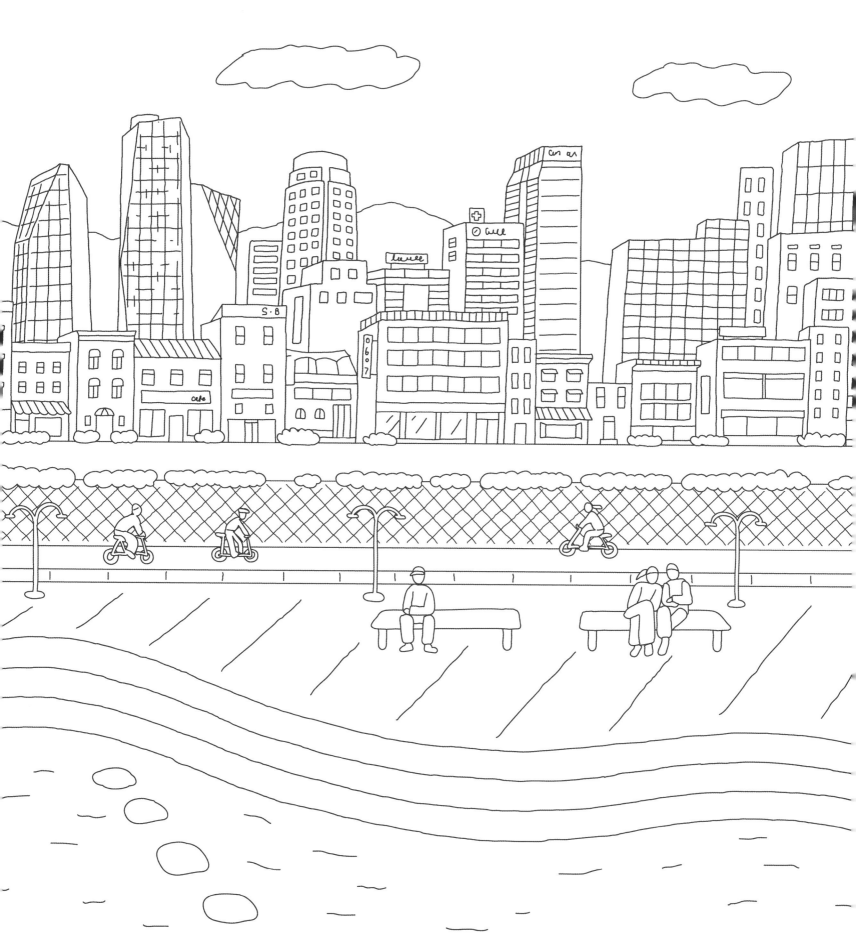

제주 야생화 패턴

제주도에 서식하는 야생화로는 애기감나무, 복수초, 병꽃나무, 제주상사화, 제주참
꽃나무 등이 있다. 제주시의 방림원에 방문하면 이 외에도 다양한 종류의 제주도 서
식 식물들을 직접 볼 수 있다.

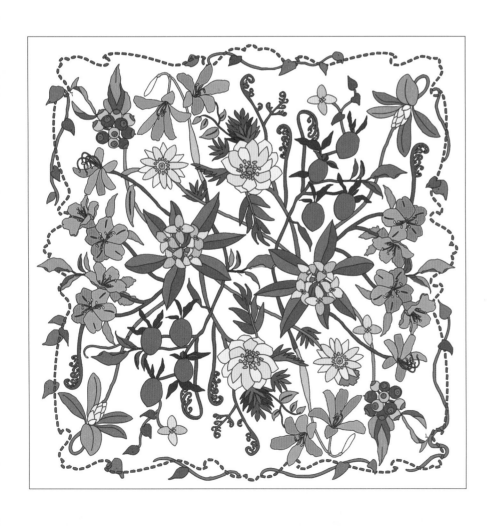

제주 감귤나무

제주도 하면 빼놓을 수 없는 것이 바로 감귤!
따라서 제주도에 방문한다면 귤 따기 체험을 해보는 것도 추억의 한 페이지로 남을
것이다. 농장에 방문하여 직접 다양한 종류의 귤을 맛보고 수확 체험을 할 수 있다.
귤은 품종도 매우 다양하고 수확 시기도 다르므로, 미리 원하는 품종과 수확 시기를
확인해 체험 신청을 하면 좋다.
한 가지 재밌는 사실! 제주도에는 귤의 품질 유지를 위해 일정한 당도 이하의 귤은
유통하지 못하도록 하는 조례가 있다고 한다.

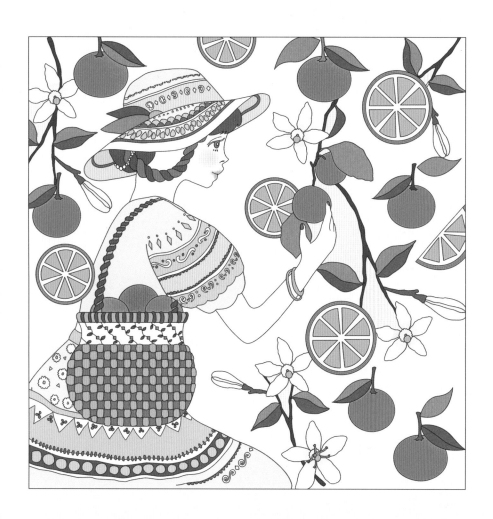

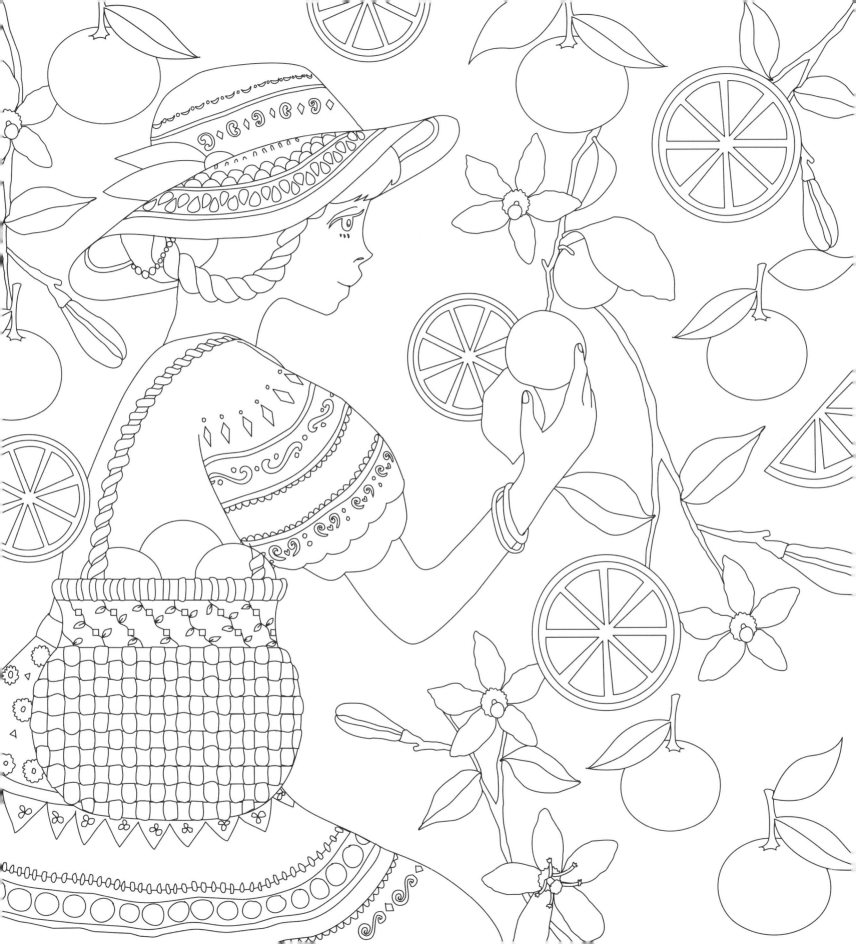

서울타워가 있는 풍경

서울 제일의 관광명소라 할 수 있는 남산 서울타워는 매해 1,200만 명의 국내외 관광객들이 방문하는 곳이다.

서울 중심부인 용산구에 있어 전 방향으로 서울 시내를 모두 내려다볼 수 있고, 서울 어디에서도 청명한 날이면 우뚝 솟은 서울타워를 쉽게 찾을 수 있다.

서울타워에 가는 방법은 도보, 케이블카, 버스가 있는데 봄에는 벚꽃놀이 산책코스로 걸어 올라가기를 적극 추천한다. 제법 큰 벚꽃 나무들이 이어져 있어 목적지까지 가는 데 지루할 틈이 없다. 그러나 여름에는 상당히 힘들 수 있으니 버스나 케이블카를 추천한다.

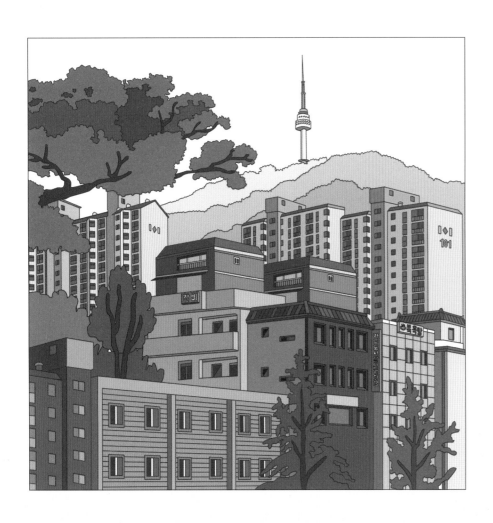

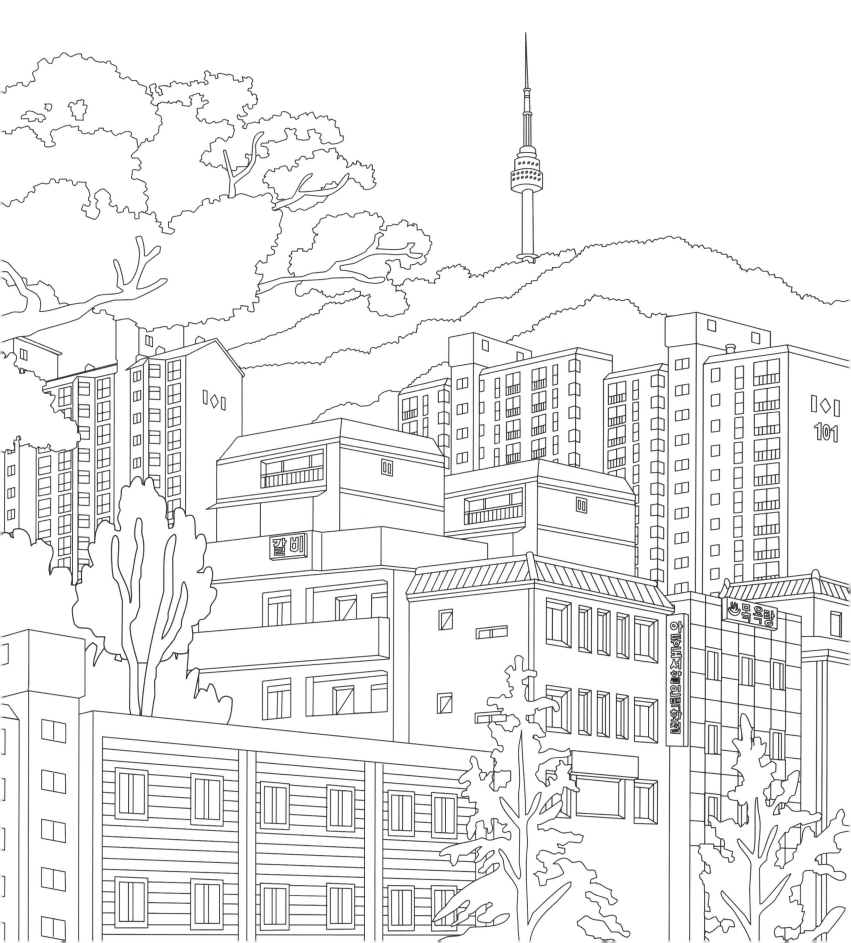

PART 2
Tradition & Handicraft

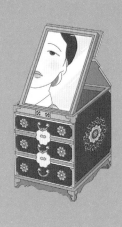

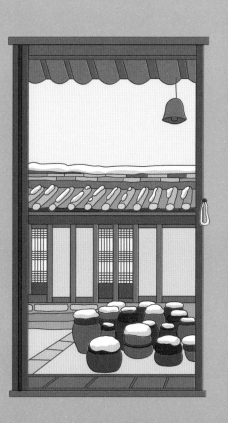

민화 속 복사꽃

예부터 우리 민족에게 가장 널리 알려지고 사랑받은 꽃 중에는 복사꽃이 있다.
복사꽃은 복숭아꽃이며 '도화'라고도 한다. 그림 곳곳에서 발견할 수 있는 복사꽃
은 '무릉도원', '이상 세계'의 상징으로 자주 등장한다.
'선비의 지조와 절개'를 상징하는 매화, '생명의 만개, 부귀영화'를 뜻하는 모란처
럼 복사꽃도 우리 민족이 사랑하는 꽃이다. 한옥 문살에 어우러진 복사꽃으로 한껏
한국적 정취를 더하여 예쁘게 컬러링을 완성해 보자.

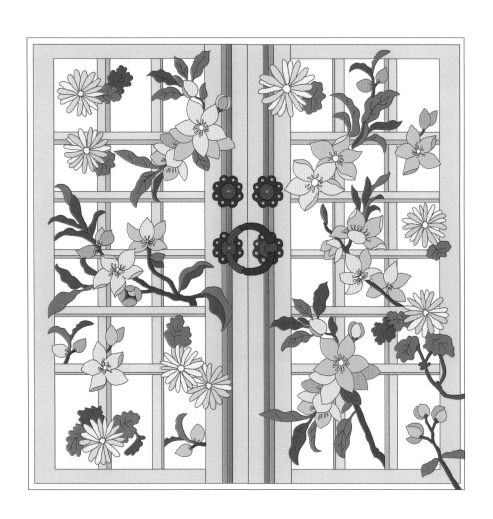

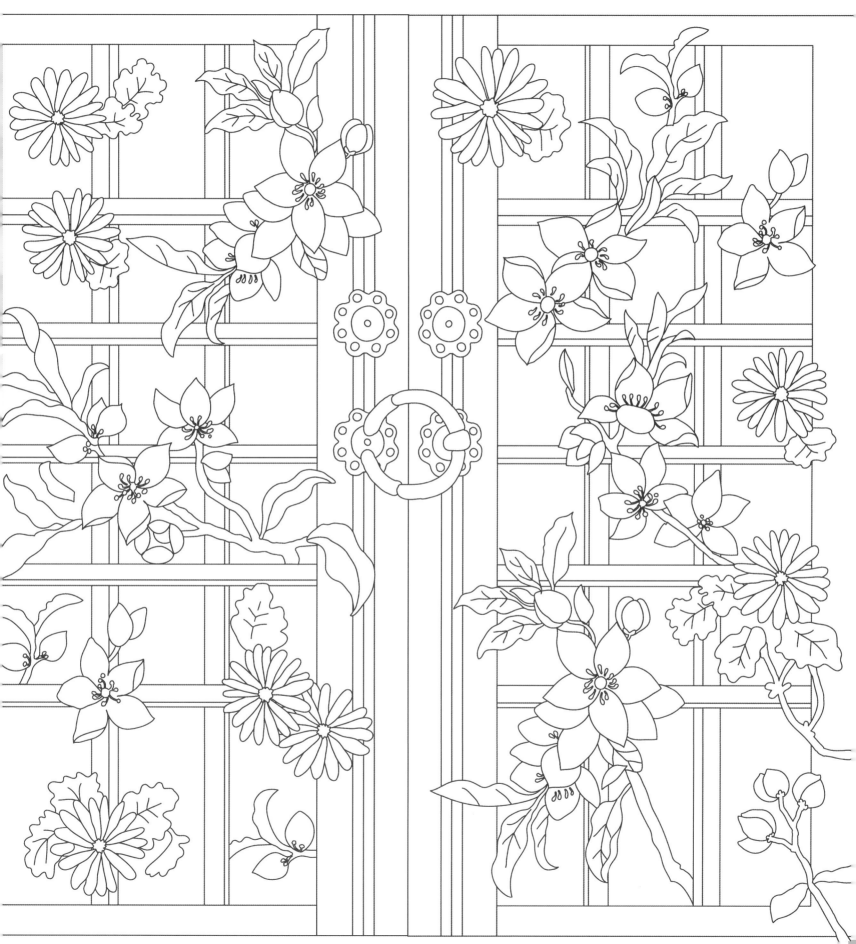

반짇고리

어렸을 적 시골 할머니 댁 안방 한편에는 할머니의 오래된 반짇고리함이 자리 잡고 있었다.

어린 내 눈에는 마치 보물상자 같았던 반짇고리함에는 실, 바늘, 골무, 쪽가위, 천조각 따위가 들어 있었다. 못쓰게 된 보자기, 옷 자투리 같은 낡은 것들을 모아두셨다가 어느샌가 뚝딱뚝딱 마술사처럼 무언가 새것을 만들어 내고는 하셨던 할머니의 마술상자.

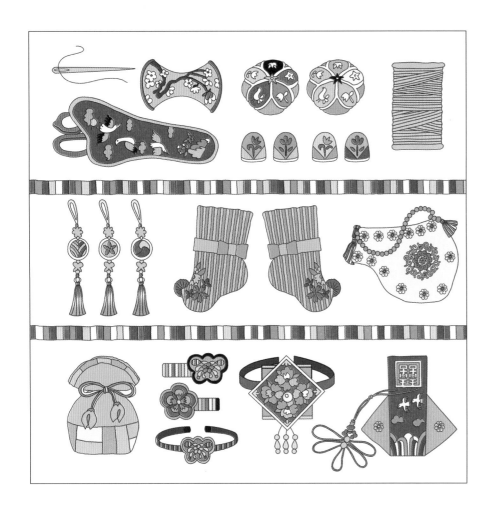

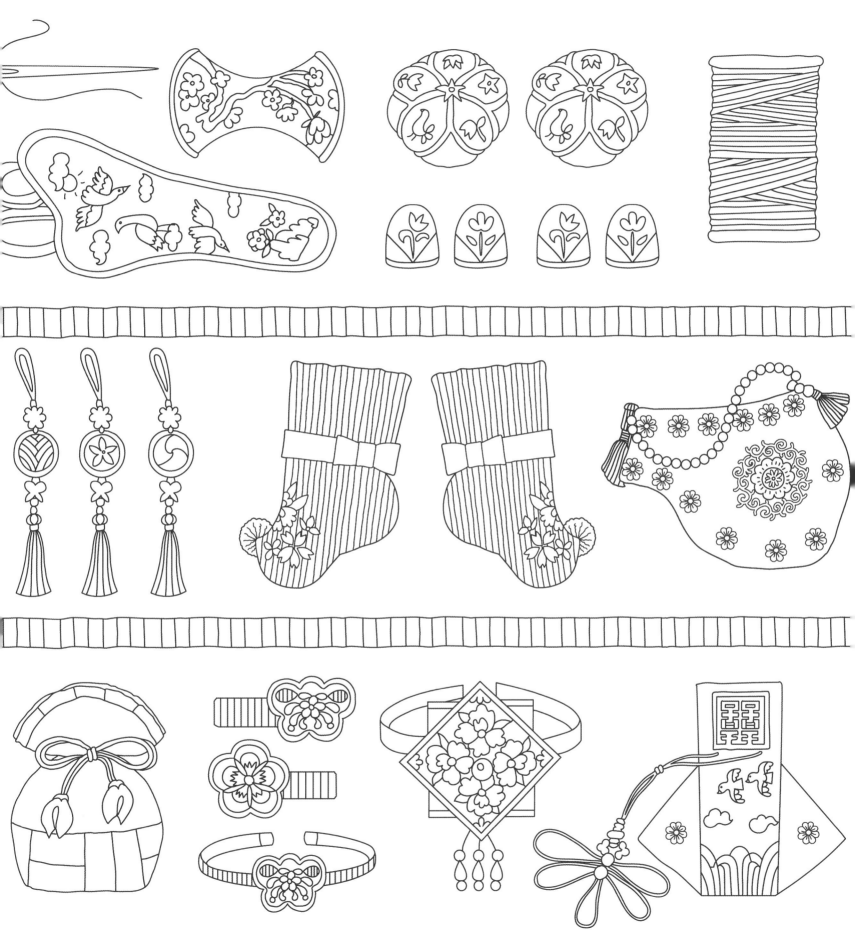

전통가구 장식 경첩

전통 경첩은 조립과 고정을 위해 사용되지만, 단순히 가구를 위한 부품 그 이상의 특별함이 숨어 있다.

완벽히 대칭된 배치로 각자 있어야 할 자리에 단정하고 엄격하게 자리한 경첩은, 누군가의 소중한 것을 지키고자 하는 모습이다.

경첩은 쓰는 이에 따라 장식되는 것이 달랐는데 화려한 금판 장식이 가구 외부에 있는 것을 '노출 경첩'이라고 하며 여인들의 가구에 주로 장식되었고, 남성용 가구에는 '숨은 경첩'으로 가구 안쪽에 자리하여 실용성이 강조된, 소박하면서도 절제된 디자인이 특징이다.

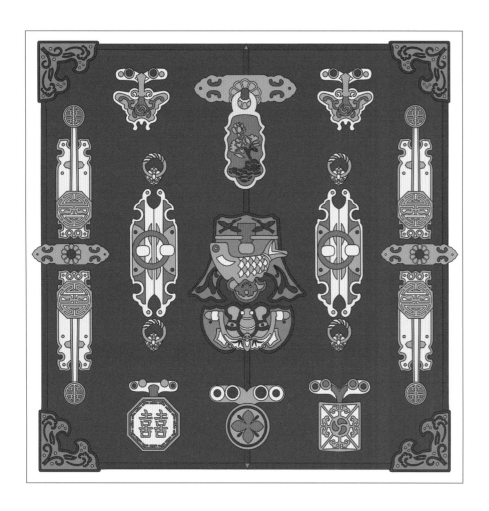

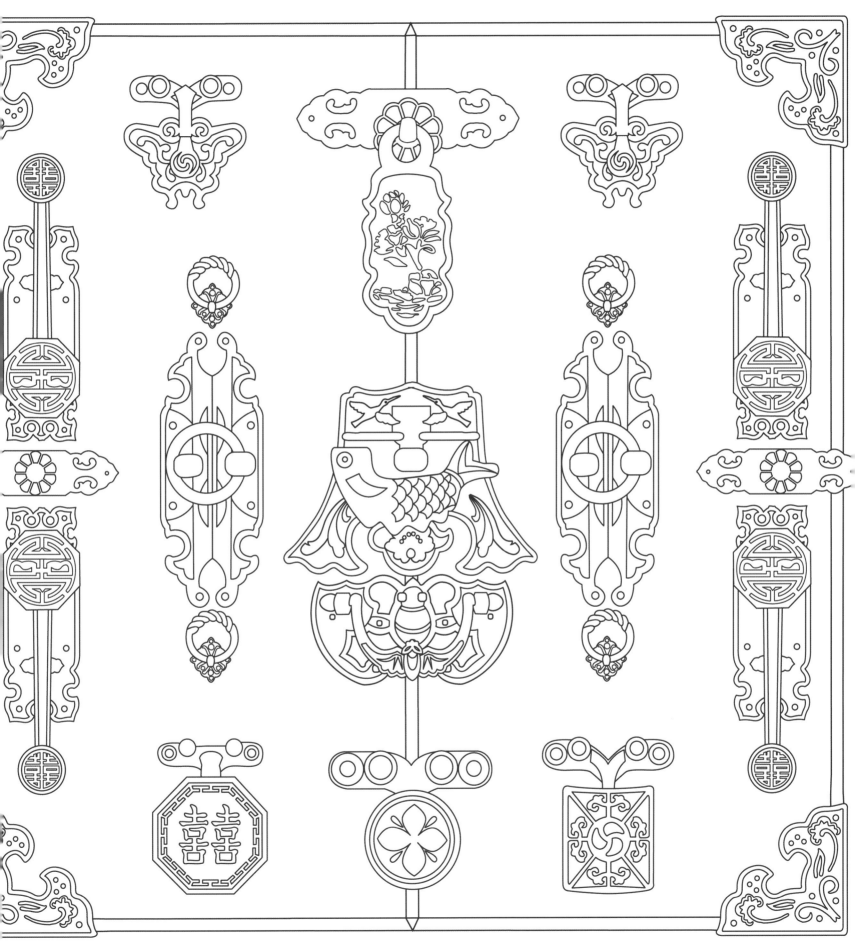

전통한과

종류도 맛도 다양한 한식 디저트, 전통한과.

한입 크기에 알록달록한 색과 무늬가 어여쁘게 장식되어 있다. 따뜻한 차와 함께 정
갈하게 차려 차분한 다과시간을 가져보면 어떨까? 눈도 입도 즐거운 시간!

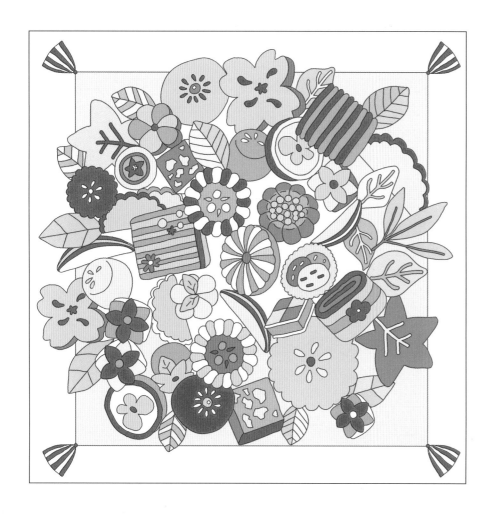

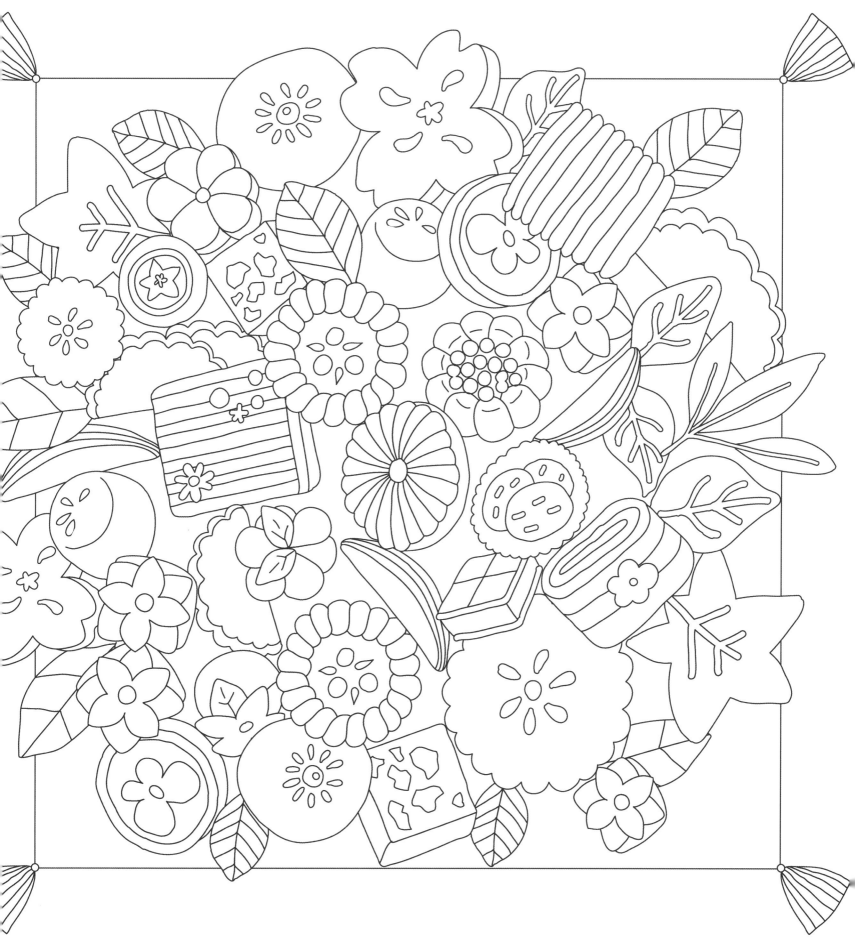

책가도

책가도는 책장, 서책, 문방구, 기물, 꽃 등을 그린 그림으로 공중 회화로 유행하여 이후 민화로 확산된 한국화의 한 장르이다.

전통 책가도 이미지가 조각처럼 배치되어 독특하고 기하학적인 패턴이 만들어졌다. 마카, 색연필, 물감 등 다양한 채색 재료를 이용하여 나만의 개성 있는 책가도를 완성해 보자.

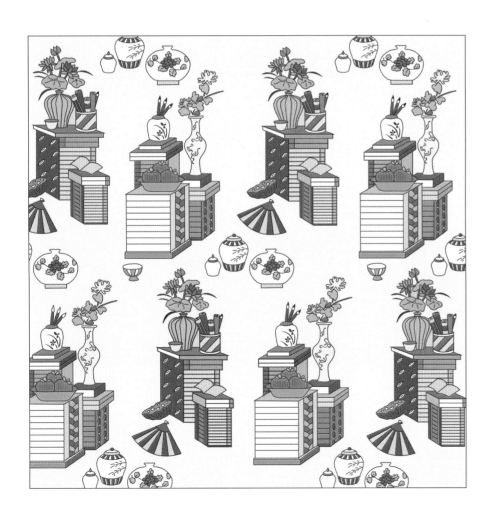

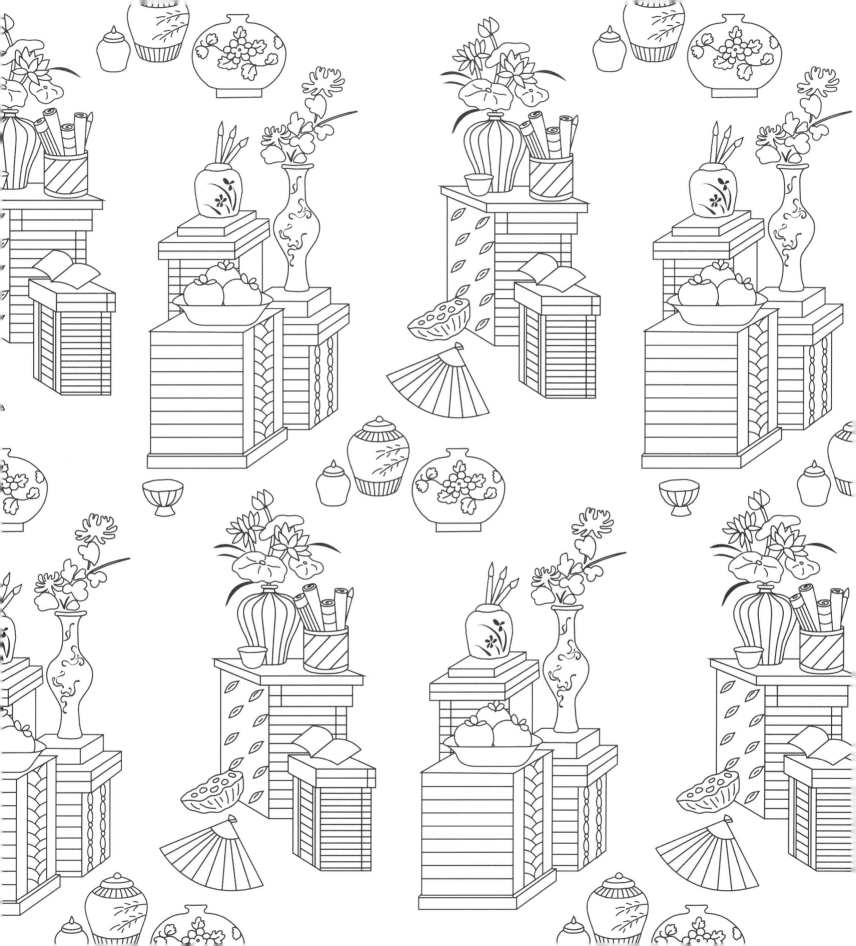

전통찻집

인사동 골목 구석구석에는 옛 정서가 묻어 있는 전통찻집들이 있다.

전통다도는 탕관, 다관, 뚜껑 받침, 숙우, 찻잔, 차호, 차탁, 퇴수기, 차시, 다포, 차건, 차상보 등의 많은 도구와 복잡한 순서가 있는 만큼 차분함과 집중력을 요한다.

현대적 인테리어의 전통찻집보다는 기와와 대청을 볼 수 있는 곳을 찾아가자.

한국에 방문한 외국인 친구에게는 즐겁고 새로운 문화 체험이 되어줄 것이다

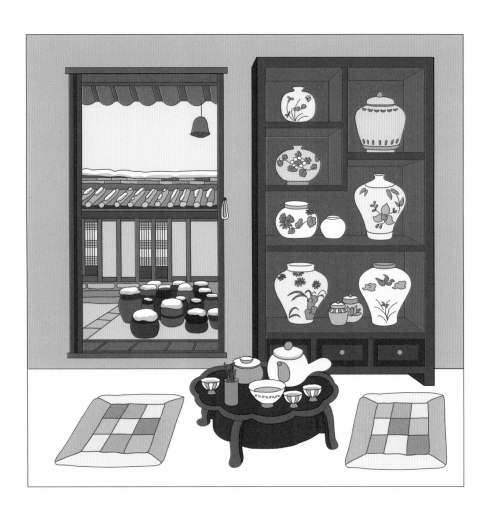

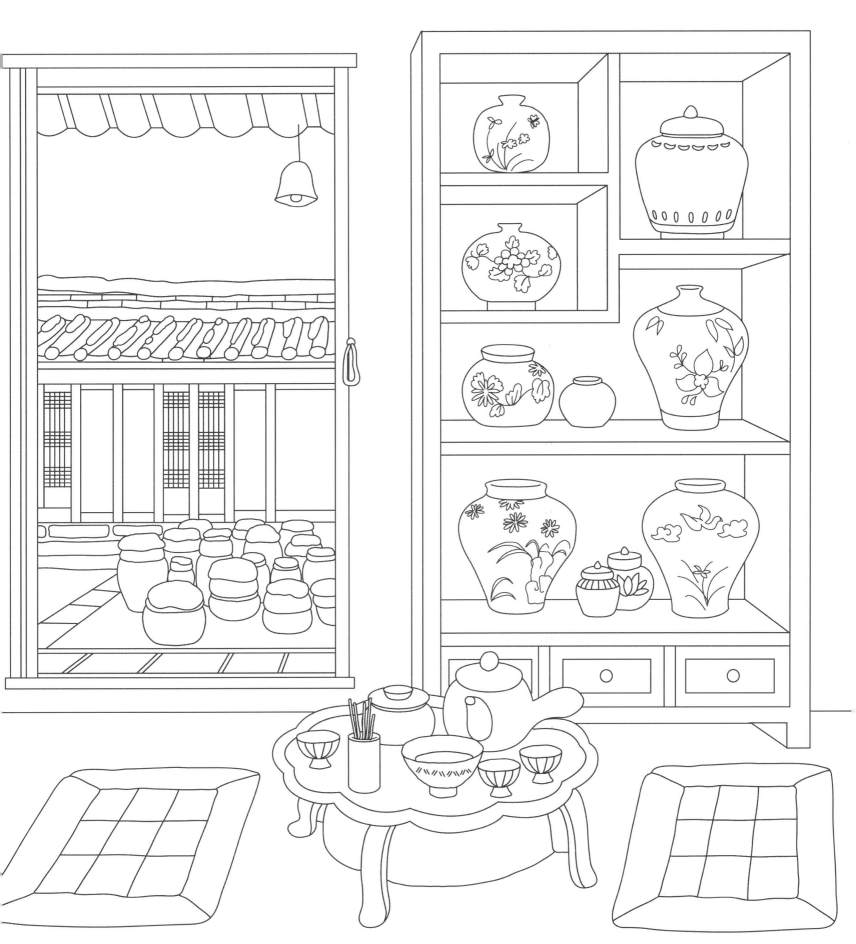

전통 장신구

머리를 장식하는 전통 장신구 종류만 해도 뒤꽂이, 떨잠, 빗치개, 비녀, 첩지, 댕기, 족두리, 화관, 관모, 풍잠, 동곳, 관자, 옥로 등 그 수가 상당할 정도로 우리 조상들은 멋을 내는 데 진심이었던 듯하다. 그림 속 장신구는 석촌동 고분과 천안 용원리 고분, 경주 부부총 등에서 발굴된 귀걸이와 귀고리 장신구이다.

스케치에 미처 담아내지 못한 경주 부부총 금귀걸이는 아주 작은 금 알갱이와 금실을 이용한 정교한 장식과 화려한 날개로 꾸며져 삼국시대 귀걸이 중에서도 단연 최고의 명품으로 꼽힌다. 천오백 년이 지난 지금 보아도 신라인의 금속공예 기술에 감탄하게 된다. 백제인의 공예 솜씨를 엿볼 수 있는 석촌동 고분의 장신구와 세심한 세공이 돋보이는 천안 용원리 고분의 장식 공예도 함께 채색해 보자. 긴 세월이 지난 지금도 조상들의 솜씨와 세련미를 느낄 수 있다.

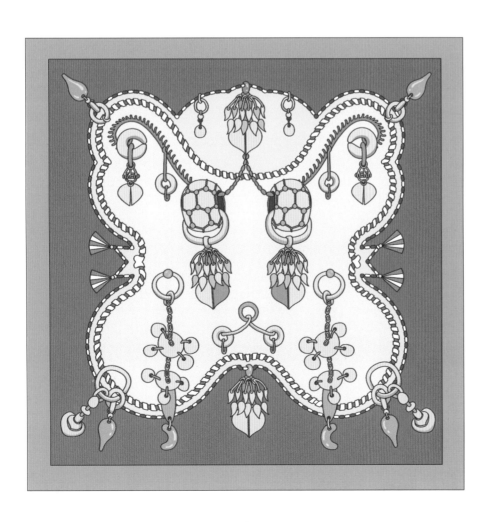

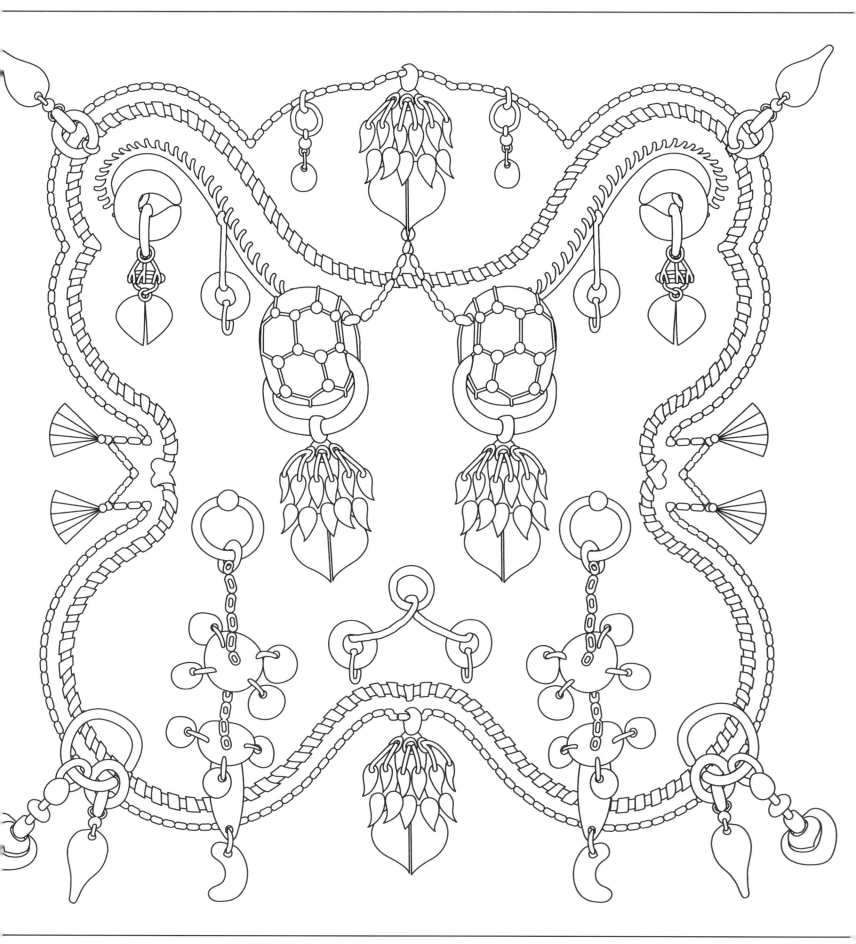

탈과 부채

한국의 전통놀이 문화 중 빠질 수 없는 것이 '탈춤'이다.

탈춤에는 선조들의 풍자와 해학을 엿볼 수 있는 익살스러운 한국의 탈들이 다양하게 등장한다. 노장 탈, 말뚝이, 양반탈 등은 우리에게도 제법 익숙한 탈들이다. 역할의 성격에 맞게 제각각 개성 있고 익살스러운 얼굴과 표정이 재미지다.

한국의 전통부채는 크고 둥근 부채인 단선, 접었다 폈다 할 수 있는 접선, 특별한 날 특별한 재료로 쓰이는 별선 등으로 나뉜다.

우리나라 부채는 유물로 발견된 부채 자루와 고분벽화 속 부채 모습을 통해 삼국시대 이전부터 사용되었다고 알려져 있다.

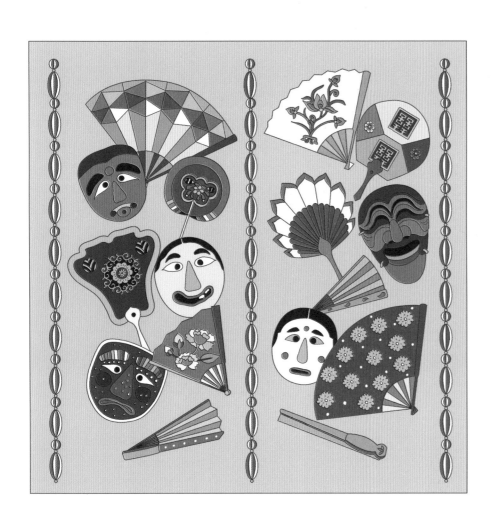

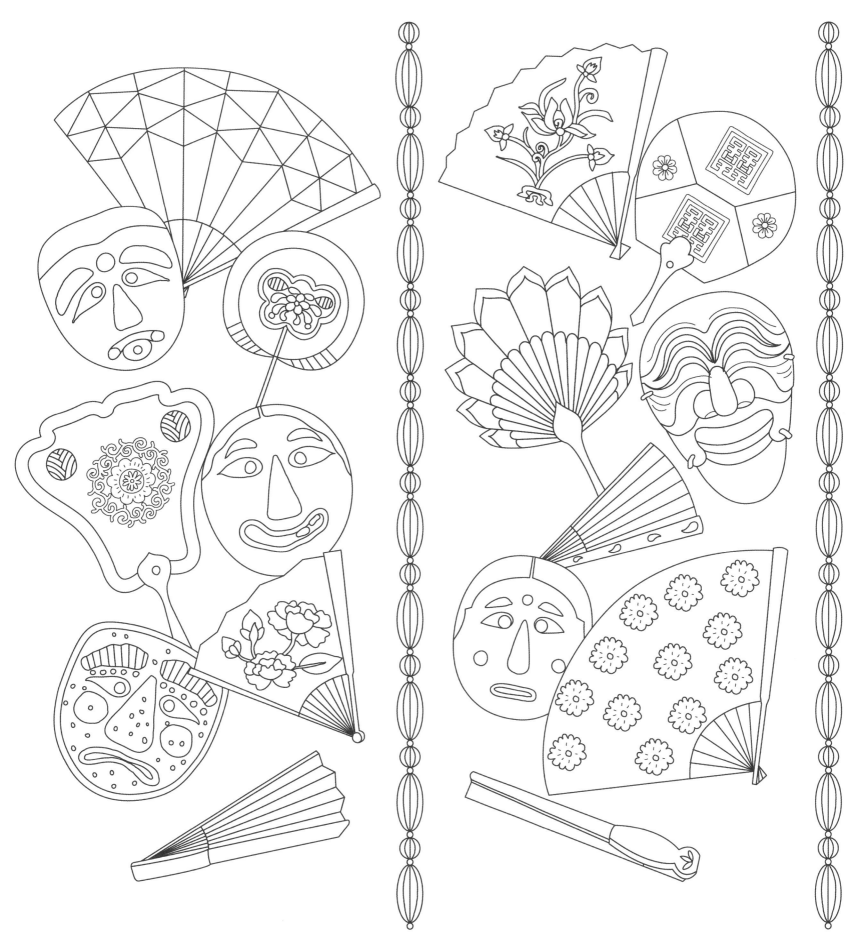

여인의 화장대

2018년 경기 남양주시 삼패동에서 화협옹주가 생전에 사용했다고 추정되는 화장품 도구들이 발굴되었다. 청화백자 세트, 청동거울, 거울집, 눈썹 먹들이다.

어머니를 닮아 미색이 뛰어나고 효심이 깊었다고 《한중록》에 기록되어 있는 화협옹주는 침착하고 맑은 기품, 고요하고 깨끗한 성격, 아름다운 용모를 지녔단다. 단아하고 아름답게 용모를 가꾸는 옹주의 모습을 떠올리며 옛 여인의 화장대를 예쁘게 색칠해 보자.

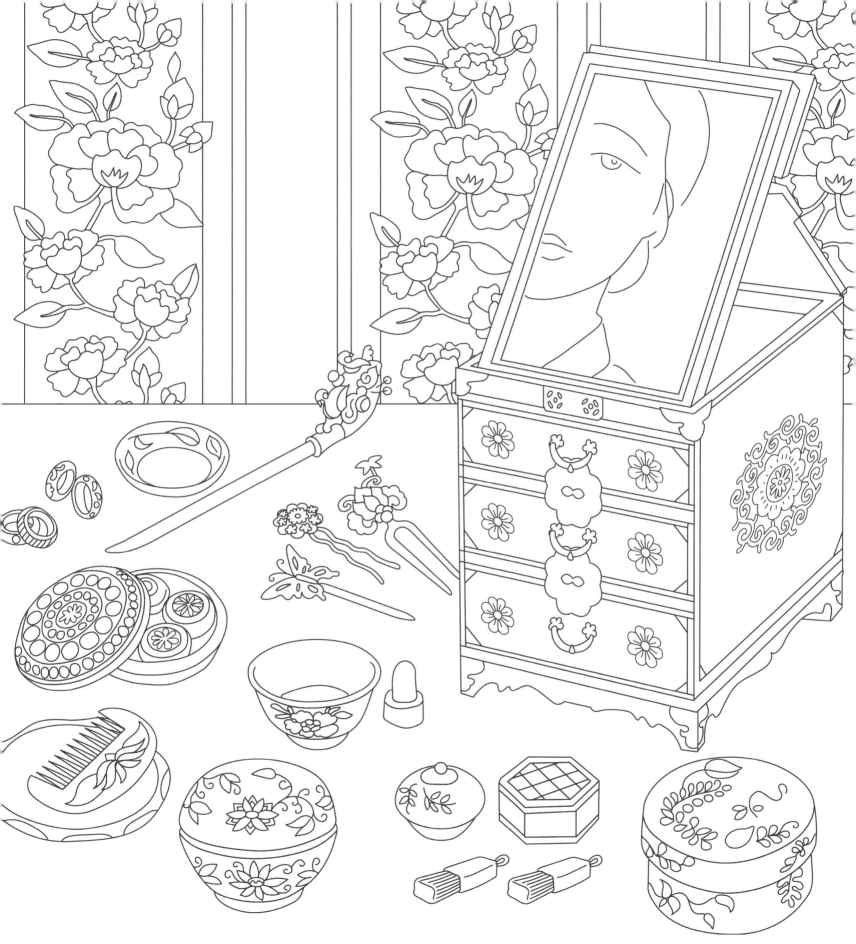

전통과자들

병과, 한과라고도 불리는 우리나라 전통과자들은 '밀과', '다식', '정과', '과편', '숙실과', '엿강정' 등 다양하다.

반죽을 기름에 튀긴 '밀과', 가루를 꿀이나 조청으로 반죽하여 예쁜 무늬의 다식판에 찍어낸 '다식', 과일을 조청이나 꿀에 졸인 '정과', 과일을 익혀 다른 재료와 섞거나 졸인 '숙실과', 견과나 곡식을 중탕하여 조청에 버무린 '엿강정'이다. 장신구나 가구처럼 우리 선조들은 먹는 것에 있어서도 '멋'을 빼놓지 않았다.

다양한 모양과 무늬, 고운 색색으로 어우러진 한국의 전통과자들, 차 한 잔과 함께 힐링타임을 가지며 색칠해 보자.

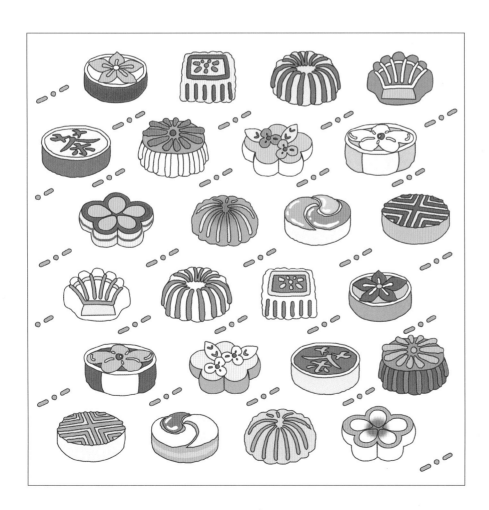

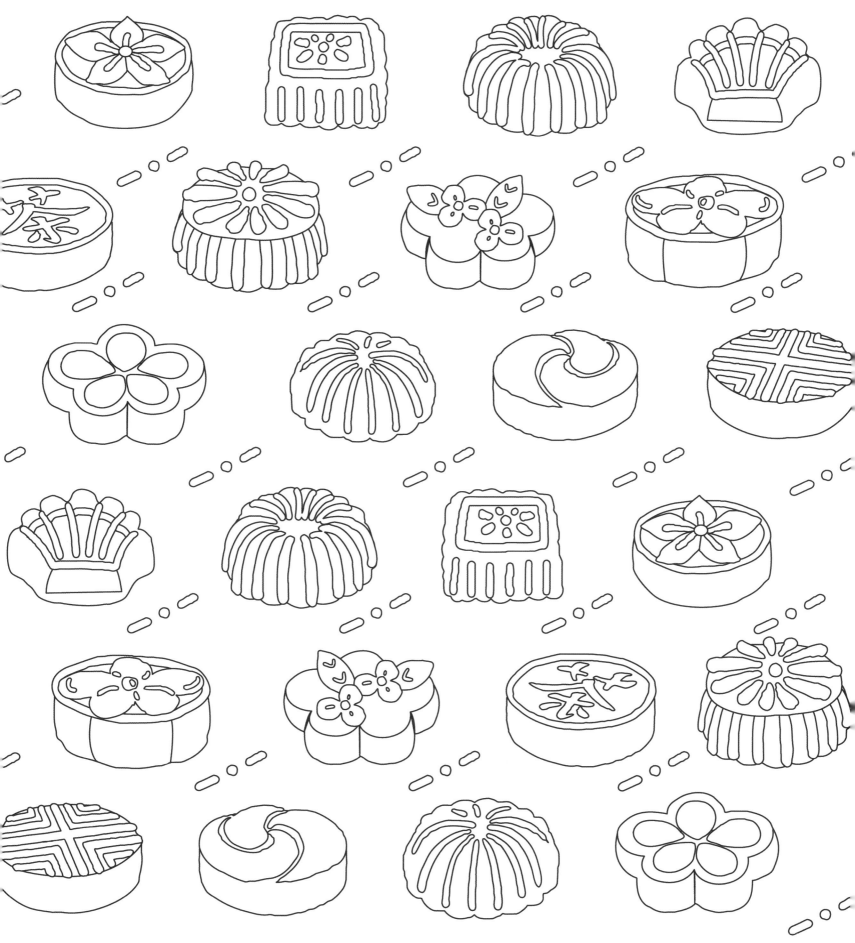

민화 속 호랑이

우리나라에서 호랑이는 예부터 두려움의 대상이자 마을을 지켜주는 영험한 동물이면서 친숙한 존재이기도 하다.

그런 만큼 전통 민화의 단골 주제로 민화 곳곳에서 쉽게 다양한 호랑이의 모습을 찾을 수 있다. 민화 속 호랑이들의 모습은 대부분 해학적인 표정과 자세이다. 이는 친숙함의 표현이며 그림 속 호랑이가 우리를 지켜줄 것이라는 믿음의 표현으로 볼 수 있다.

여러 민화에 등장한 각각의 개성 있는 호랑이들을 재미있게 색칠해 보자.

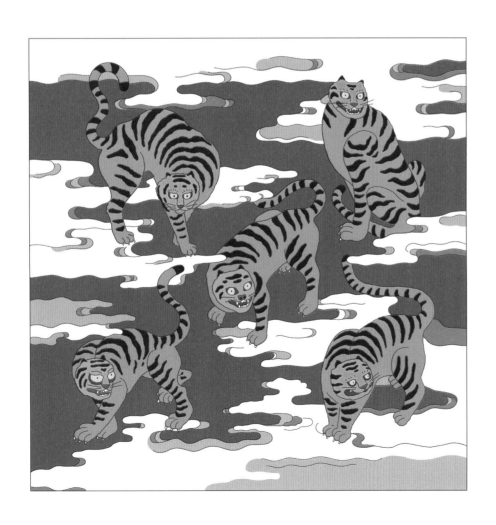

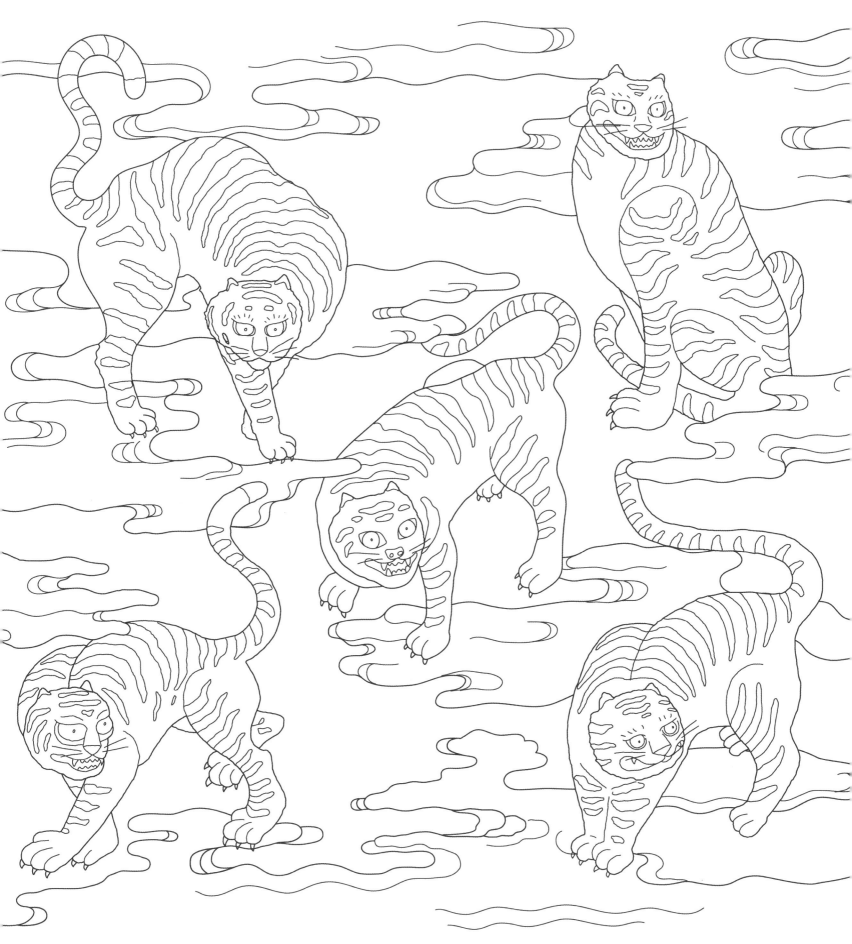

조각보

조각보는 천이 귀했던 옛날, 남은 자투리 천을 재활용하기 위해 만들어졌다.
삼베, 모시, 명주 등의 옷감은 그것이 만들어지기까지 한없는 노동과 공이 들어갔기
때문에 조그만 천 한 조각도 귀하게 여겨 작은 조각 한 점도 아끼는 마음에서 조각
보가 나온 것이다. 그러므로 조각보는 귀한 조각조각을 정성으로 엮어 만든 발명품
이라 할 수 있겠다.
현재는 조각보가 지닌 조형미의 가치가 새로이 주목받아 전통 디자인 생활소품으
로 인기가 높아지고 있다.

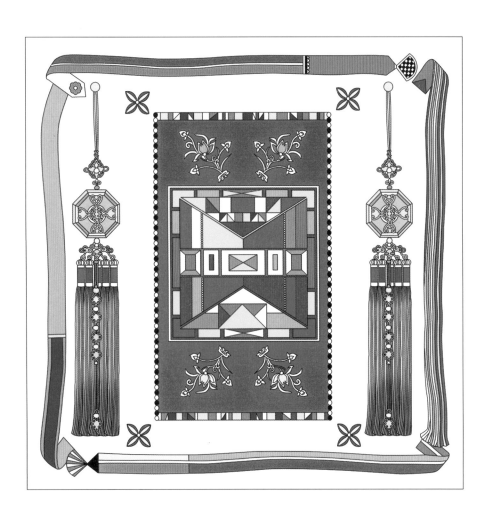

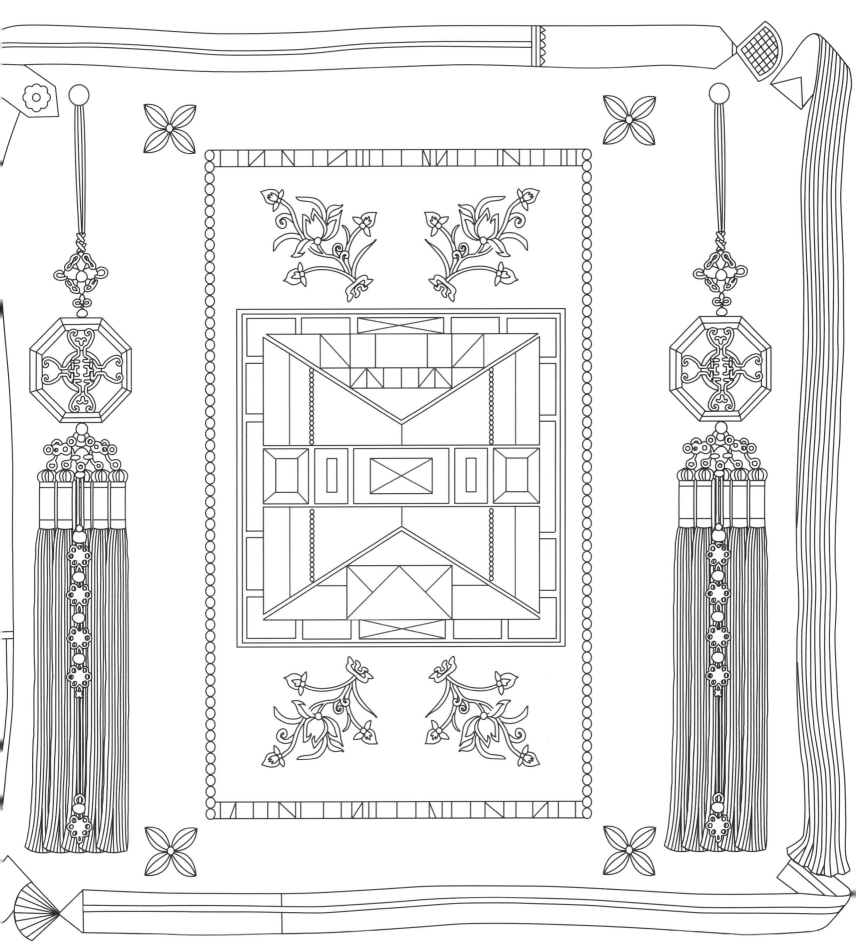

기와무늬

자연의 질서와 조화를 중요하게 여긴 우리 민족은 자연과 관련된 상상력을 더하여 많은 문양을 만들었다.

그래서 전통 문양에는 아름다운 장식미와 함께 자연에 대한 미의식이 내재되어 있다. 기와에 새겨진 문양도 마찬가지이다. 기와에 가장 많이 등장하는 자연물은 연꽃 무늬이다. 불꽃과 모습이 비슷한 데다, 꽃과 열매가 동시에 크는 연꽃의 특성에 따라 자손을 기원하는 바람에서 다산의 기원으로도 많이 사용되었다.

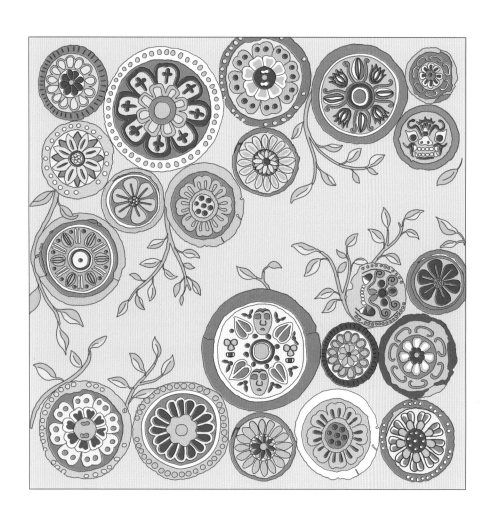

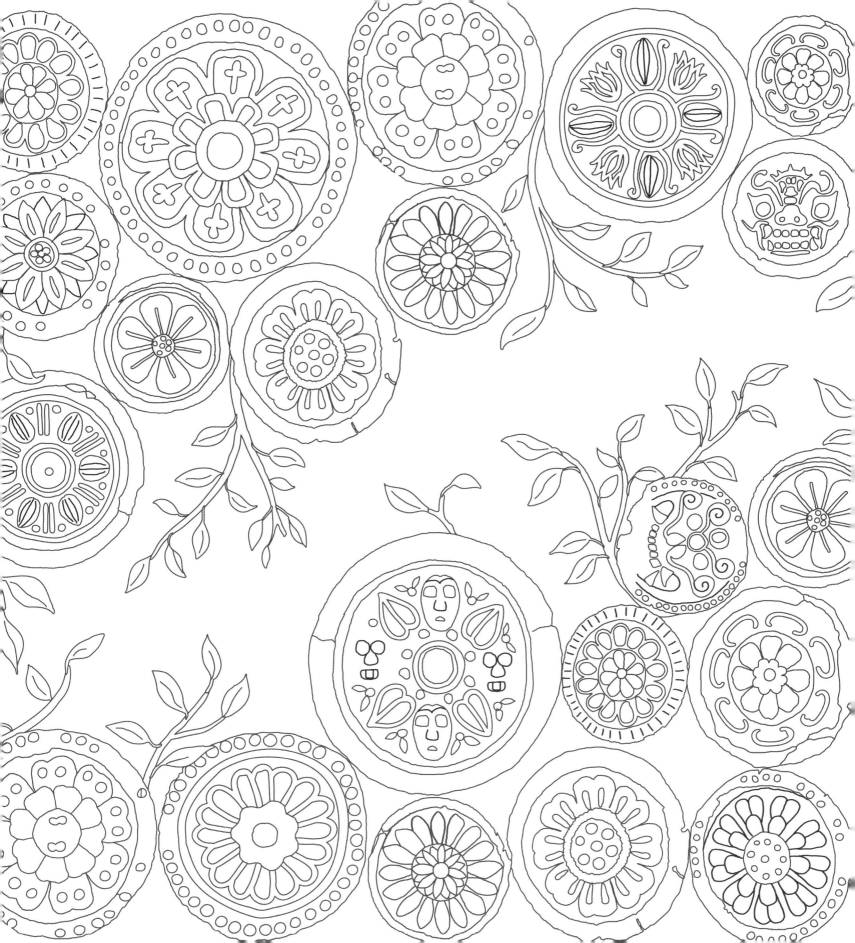

단청무늬

궁이나 사찰에 가면 화려한 무늬와 알록달록한 색으로 장식된 단청을 볼 수 있다. 그중에서도 화초를 형상화한 문양은 형태나 색채가 다채롭고 아름다우며 문양화하기 쉬운 장점 때문에 대다수의 단청에서 찾아볼 수 있다. 또한 연꽃문양은 그 자체로 순결하고 청정한 이미지를 지닌 데다 화려한 장식 효과에 적절하여 궁궐과 사찰에 두루 시문되었다.

자연에서 영감을 받아 형상화한 문양들이 대부분이며, 소용돌이 2개가 맞대고 있는 반원 모양의 꽃으로 녹화, 쇠코화, 주화, 매화점 등 다양한 문양이 있다.

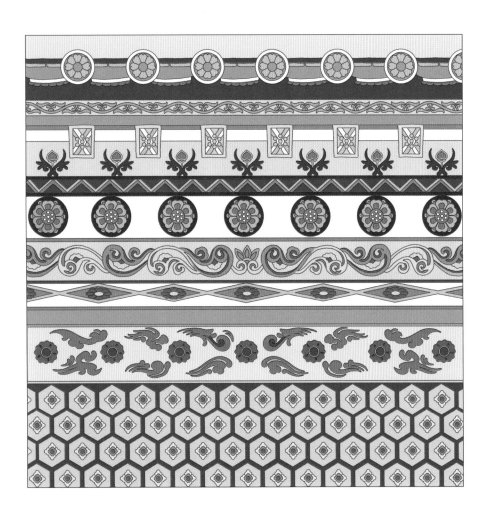

새색시

예나 지금이나 결혼은 인륜지대사라 불릴 만큼 일생에 있어 가장 중요한 날 중 하나이다.

그런 만큼 엄격한 신분제도가 존재했던 때에도 혼례일만큼은 일반 백성에게도 자신의 신분을 넘어서는 공주와 부마의 예복에 해당되는 옷차림이 허용되었다고 한다. 특히 새색시는 그 누구보다 아름다워야 하는 주인공이기에 복식을 갖춰 입고 머리끝부터 발끝까지 아름다운 장신구로 꾸몄다.

머리 치장으로는 가체를 하거나 쪽머리에 용잠이나 매죽잠을 장식하였다. 비녀 양쪽에 댕기를 드리우고 머리 위에는 족두리 또는 화관을 얹고 뒤로는 큰 댕기를 길게 드리워 장식한다. 어여쁘게 꾸며진 수줍은 새색시의 뒷모습은 꽃과 같이 아름답다.

경복궁 한복

경복궁은 앞에 정문인 광화문을 두고 뒤로는 북악산에 기대어 있는 모습이다.

경복궁 안에는 정무시설, 왕족들의 생활공간, 후원공간으로 조성되어 있고 궁궐 안에 또 작은 궁들로 복잡하게 모여 있다.

국내 관광객들뿐만 아니라 외국인들에게도 한국 여행 중 꼭 방문해야 할 장소로 꼽히며, 궁 내에서 광화문광장 쪽을 바라보면, 높은 현대적인 빌딩과 오랜 역사의 경복궁과 광화문이 조화를 이루는 풍경을 볼 수 있다.

경복궁 방문 전 한 가지 팁은, 한복을 입으면 입장료가 무료라는 것. 가족과 친구와 근처 대여점에서 한복을 빌려 입고 경복궁에 방문해 보자. 마치 왕과 왕비가 된 듯, 즐거운 추억과 격조 높고 품위 있는 왕실 문화를 체험하는 기회가 될 것이다.

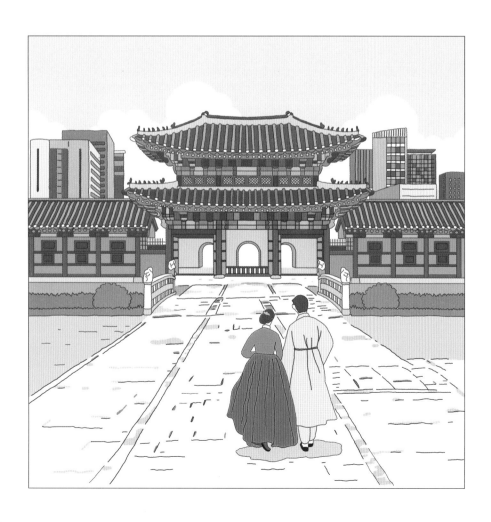

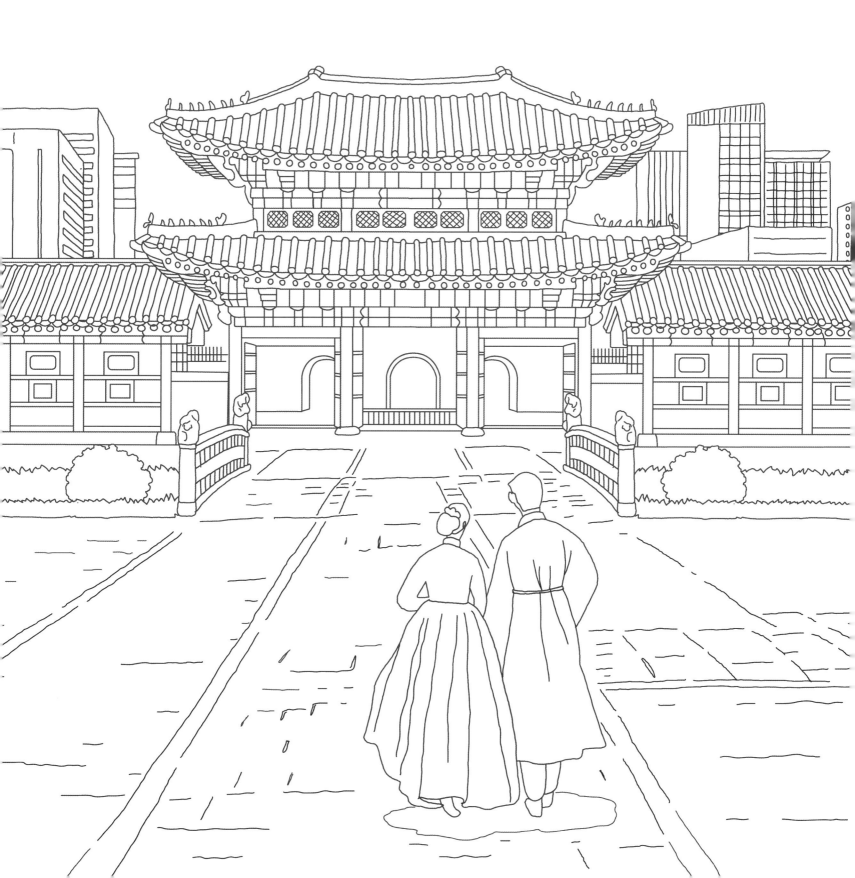

인사동 쇼핑

전통찻집, 트렌디한 카페, 아기자기한 소품샵, 여러 미술 작품의 전시회 등 다양한 볼거리로 많은 사람들이 찾는 인기 장소인 인사동. 인사동은 한국의 삶과 역사와 문화가 현재까지 600년 넘게 전해지고 있는 곳이다.

조선시대 최고 예술 관청이었던 도화서가 있어 당대 유명 화가들이 예술작업을 펼쳤던 이곳은 지금도 골목 곳곳에서 붓, 먹, 화지 등 다양한 전통 미술용품을 판매한다. 많은 외국인들이 한국 전통문화를 구경하고 다양한 관광상품을 구매하기 위해 이곳에 방문하는데 최근에는 전통 기념품을 현대적으로 재해석하여 만든 디자인 상품들이 인기 있다.

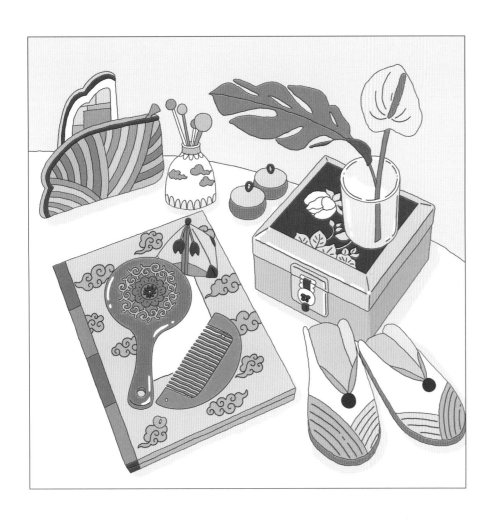

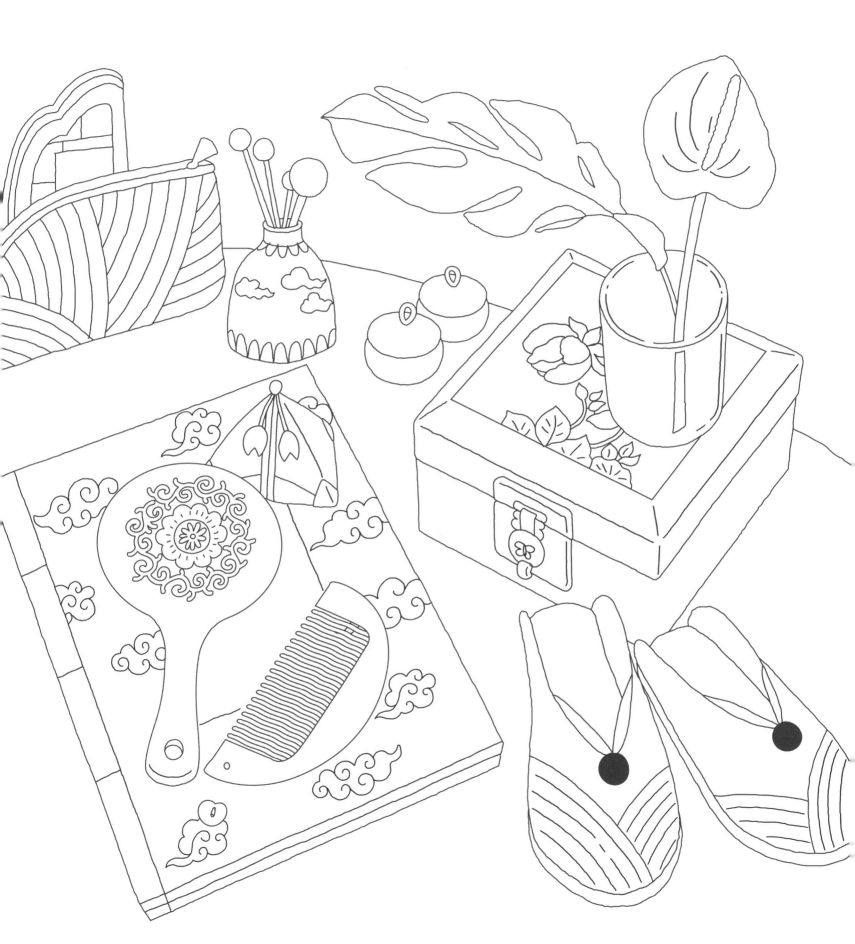

North Korea

북한 야생화

북한에 서식하고 있는 야생화들은 이름도 재미있고 참신하다.

구름오이풀, 부채붓꽃, 하늘매발톱꽃, 흰범꼬리, 너도개미자리. 높은 지대가 많아
키가 큰 꽃들보다는 야무지게 바닥에 뿌리를 내린 몽땅한 꽃들이 더 많은 편이다.
소박하고 귀여운 야생화들을 덩굴로 한데 꾸미니 그럴싸한 꽃 패턴이 완성되었다.

북한 패키지 그래픽

북한의 맥주와 생수의 패키지 그래픽을 한데 모았다.
강렬하고 힘 있는 서체가 눈에 띄고 우리가 일상에서 볼 수 있는 감성과 확연히 다른 북한만의 그래픽 감성이 있음을 느낄 수 있다. 언뜻 우리나라 초기 그래픽 디자인의 모습이 엿보이는 듯하다.

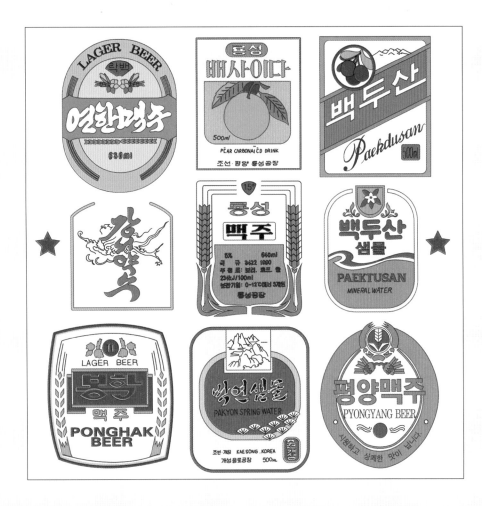

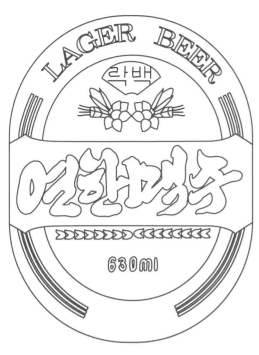

LAGER BEER
락백
얼한맥주
630ml

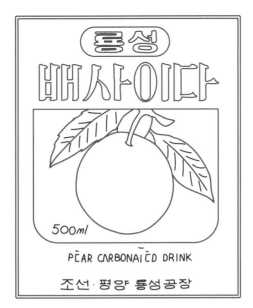

룡성
배사이다
500ml
PEAR CARBONATED DRINK
조선·평양 룡성공장

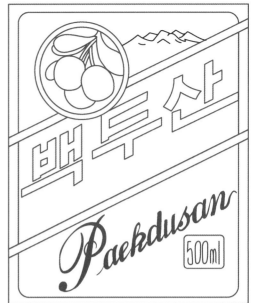

백두산
Paekdusan
500ml

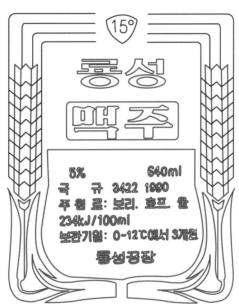

15°
룡성
맥주
5% 640ml
국 규 3422 1990
주 원 료: 보리. 호프. 물
234kJ/100ml
보관기일: 0-12℃에서 3개월
룡성공장

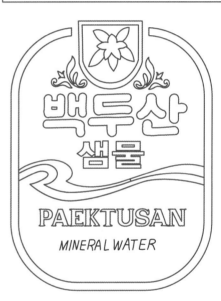

백두산
샘물
PAEKTUSAN
MINERAL WATER

☆

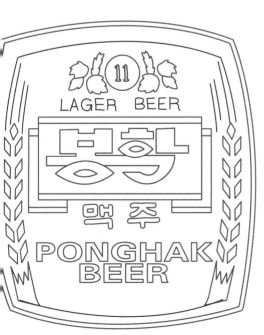

11
LAGER BEER
봉학
맥 주
PONGHAK
BEER

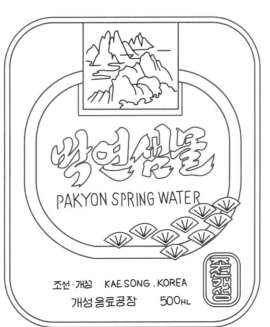

박연샘물
PAKYON SPRING WATER
조선·개성 KAE SONG , KOREA
개성음료공장 500ℌ

평양맥주
PYONGYANG BEER
시원하고 상쾌한 맛이 납니다.

북한 우표

우표는 국제연합 산하 만국우편연합 회원국들이 자국의 문화, 역사, 국가적 행사 등
을 세계에 홍보하고 자국의 자긍심을 고취하는 데 중요한 역할을 한다.
북한 우표는 인민들에게 김일성 일가를 찬양하고 노동당을 홍보하는 선동 수단으
로 사용되기 시작했으나 현재는 북한에서도 통신망 서비스가 시작되고 발달하면서
우표 역시 과거 한때의 추억이 되고 있다고 한다.

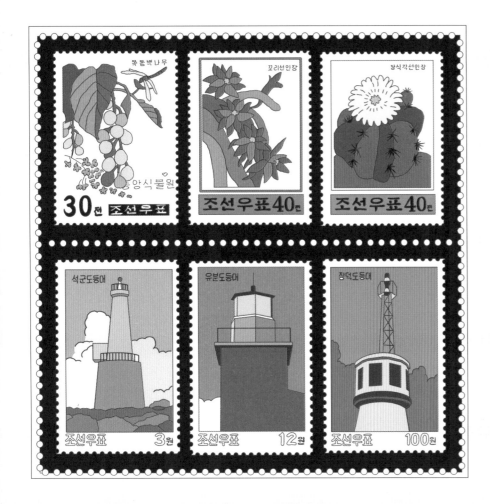

쪽동백나무

꼬리선인장

장식각선인장

중앙식물원

30 전 조선우표

조선우표 40 전

조선우표 40 전

석군도등대

유분도등대

장덕도등대

조선우표 3 원

조선우표 12 원

조선우표 100 원

백두산 천지와 야생화

백두산은 함경남도, 함경북도와 중국 길림성이 접하는 국경에 걸쳐 있는 우리나라에서 최고 높은 산으로 산세가 장엄하고 자원이 풍부하여 민족의 영산이었다.

전 세계적으로 높이 2,155m의 산정에 천지와 같은 큰 호수를 가진 산은 백두산이 유일하고 천지를 비롯한 절경과 독특한 생태적 환경, 풍부한 삼림자원으로 관광명소로 주목을 받고 있다.

서식하고 있는 식물은 1,400여 종, 동물은 400여 종으로 알려져 있다.

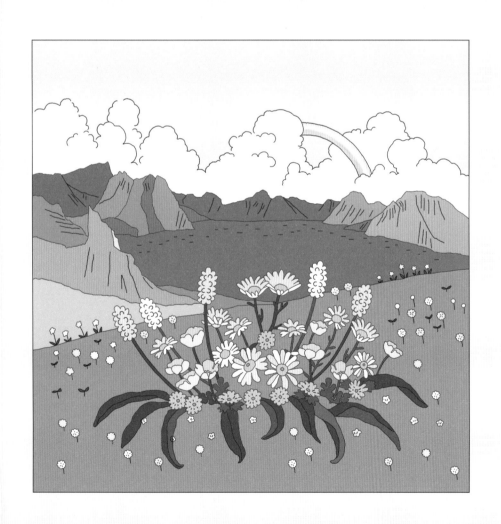

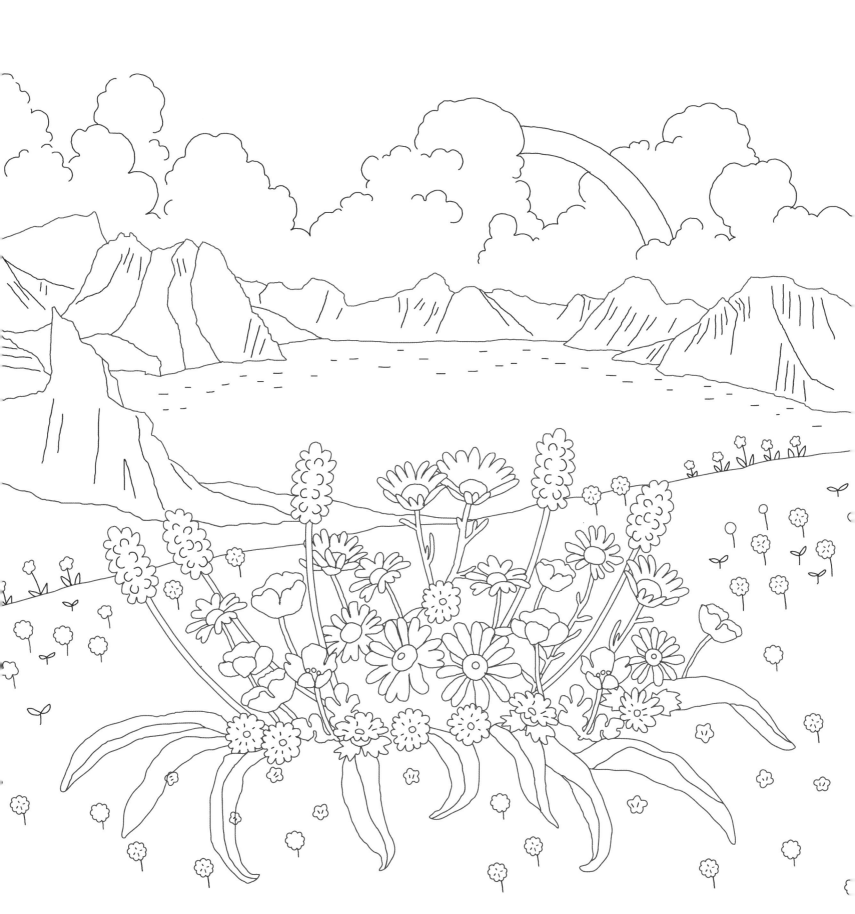

개마고원 동식물

한반도의 지붕이라는 별칭이 있는 개마고원은 백두산 서남쪽 함경도와 평안도 일
대에 있는 고원으로 우리나라에서 가장 높고 넓은 고원이다.

해발고도 2,000m 이상에는 '얼음새꽃'이라고도 불리는 복수초와 눈측백, 만병초,
산진달래, 담자리꽃나무 등과 같은 고산식물이 자란다. 골짜기가 많아 사람들이 드
나들기 어려운 덕분에 남한에서는 보기 힘든 맹수들과 멸종위기 생물들이 살고 있
다. 그중에는 빙하기부터 오랫동안 한반도에 살았다고 알려진 귀여운 '우는 토끼'
가 있다.

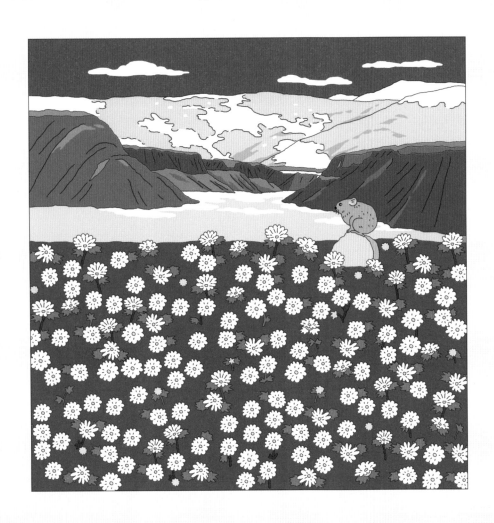

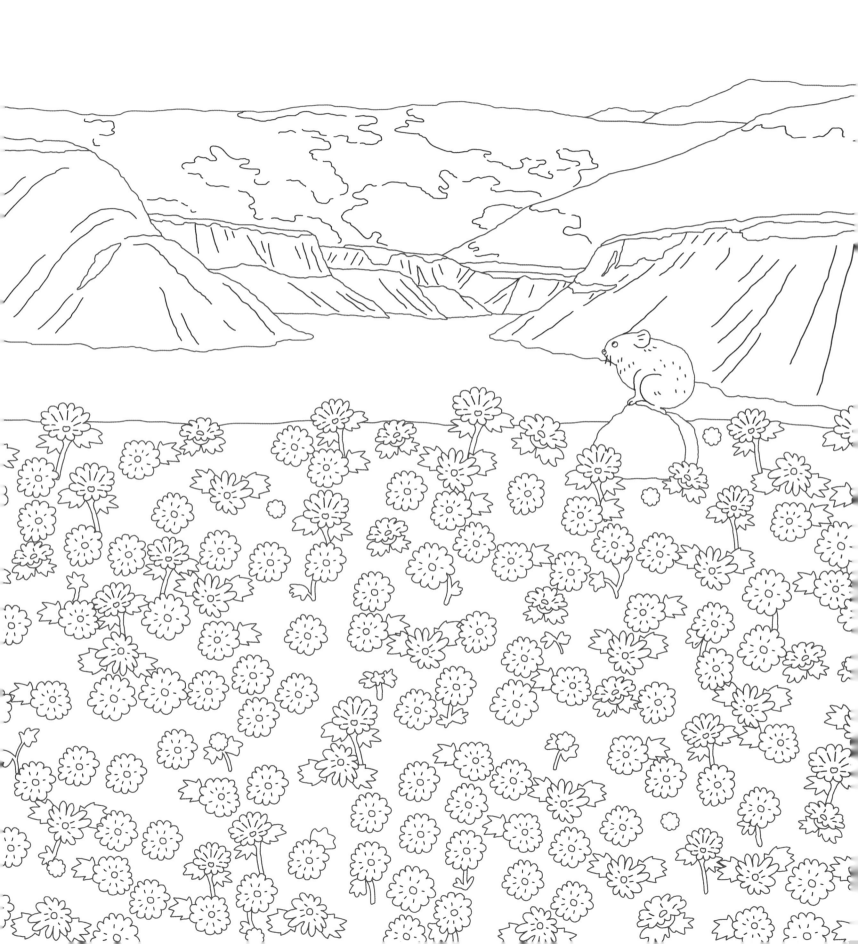

김일성 광장_평양

김일성 광장은 평양 중심부에 있는 화강석으로 포장된 직사각형 형태의 광장으로 주변엔 정부청사와 주석단 주체사상 탑이 있다.

1954년에 건설되어 주변 일대에는 인민대 학습당을 비롯, 조선중앙역사박물관, 조선미술박물관, 백화점 등을 볼 수 있다. 주로 주요 국가 행사들이 개최되며 기념행사, 문화행사 및 군중집회 등을 치르는 장소로 이용된다. 가끔 뉴스에 나오는 북한의 열병식도 여기서 개최된다.

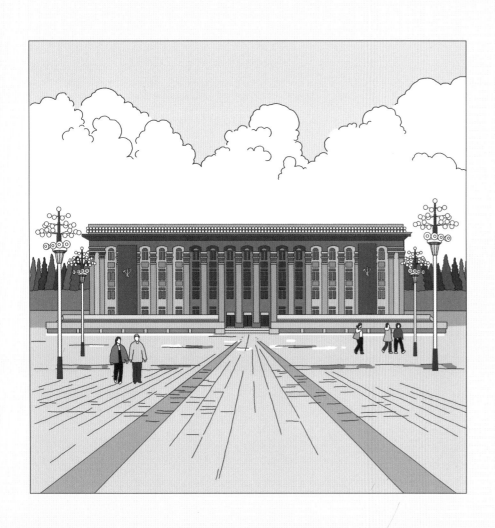

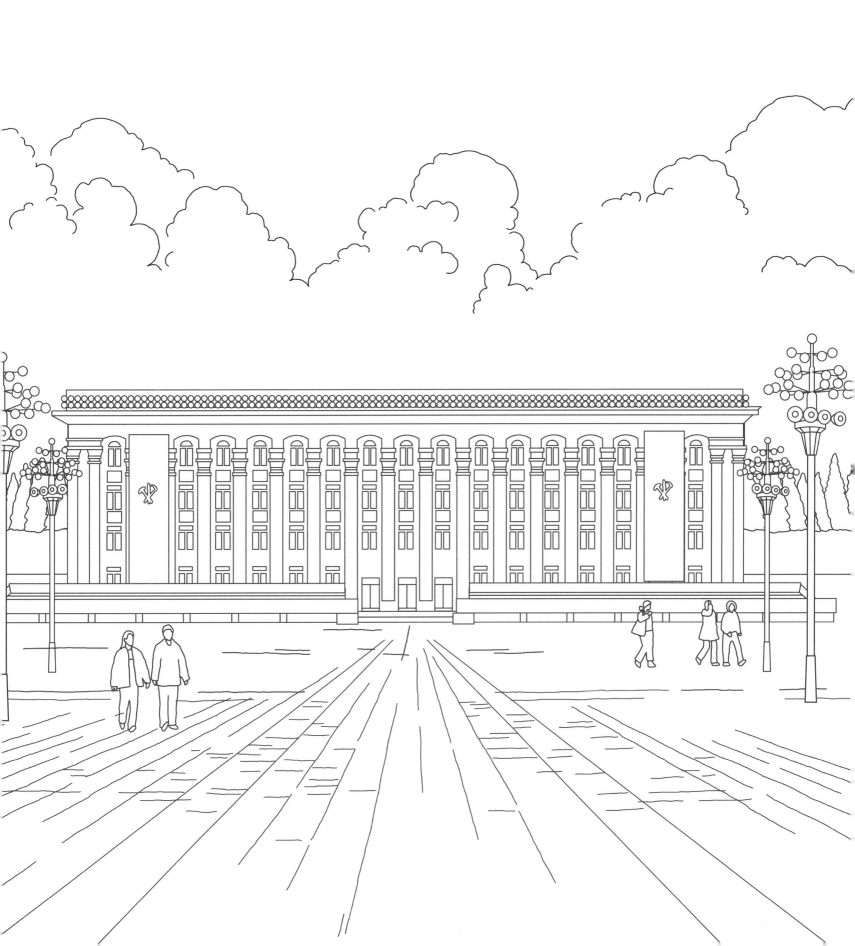

헤어스타일 일러스트

드라마 <사랑의 불시착>을 시청했다면 극중 여자 주인공이 했던 북한 헤어스타일 '어서 가세요' 머리를 기억할 것이다.

드라마의 재미를 더하기 위한 연출이겠지만 실제 북한에는 그와 비슷한 몇 가지의 헤어스타일이 있다고 한다. 엄격하고 사뭇 진지한 표정의 모델과 한 치의 흐트러짐도 용납하지 않는 헤어스타일 일러스트가 코믹한 느낌이다.

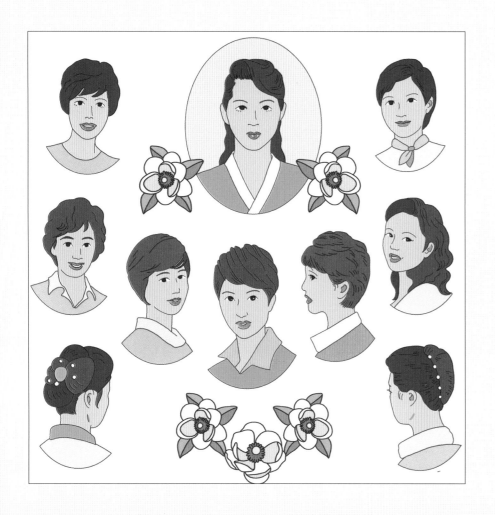

판문점 공동경비구역

남한과 북한이 공동으로 경비하는 휴전선 부근 지역으로 비무장지대 내 군사분계
선 상에 설치된 특수지역이다. 남한과 북한 간 접촉과 회담을 위한 장소 및 남북을
왕래하는 통과지점으로도 활용된다.

판문점 공동경비구역에는 24개의 크고 작은 건물이 있고 그중 하늘색의 T2 건물이
'군사정전위원회 본회의실', 그 왼쪽 T1은 '중립국감독위원회 회의실'이다.

그밖에 남쪽에는 '자유의 집', '평화의 집', 북쪽에 '판문각', '통일각'이 있으며 사진
촬영은 허가지역에서만 가능하다.

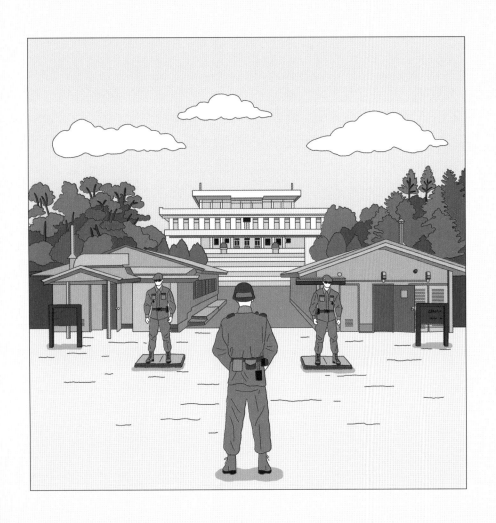

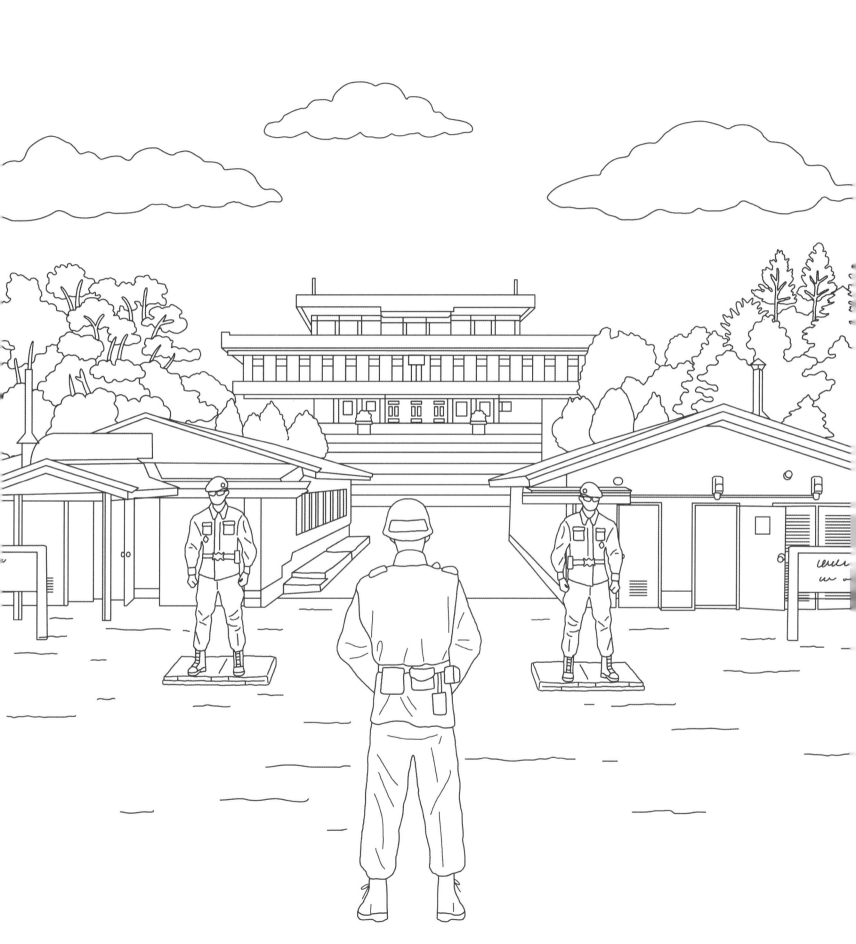

개성 한옥지구

우리나라에 대표적인 한옥마을 '전주 한옥마을'이 있듯이 북한 개성에도 '개성 한옥마을'이 있다.

300여 채의 전통 한옥이 보존된 이곳은 개성시의 중심가 남대문로에서 북부 도로까지 1km에 걸쳐 현재까지 전통 한옥의 모습 그대로 보존되어 있다. 사람이 거주하면서 경제활동까지 할 수 있는 곳으로, 남과 북의 기온 차이가 있어 구조는 약간 다르지만 우리의 한옥처럼 못을 쓰지 않는 전통 건축 방식이다.

약산 진달래

약산은 김소월의 시 <진달래꽃>에 나오는 '영변에 약산'이라는 구절 덕분에 우리
에게도 친숙한 느낌이다.

산에 약초가 많고 약수가 나와 '약산'이라는 이름이 붙었단다. 고대 문헌에 기록된
약산의 모습은 다음과 같다.

'약산의 험준함은 동방에서 으뜸간다. 겹겹이 싸인 멧부리가 서로 사면을 에워싸
그 모양이 쇠 독과 같다.'

'약산은 하늘이 만들어낸 성이다.'

약산 동대에서 바라본 절벽과 숲이 진달래와 함께 어우러진 모습을 문헌과 기록된
사진을 참고하여 재현해 보자.

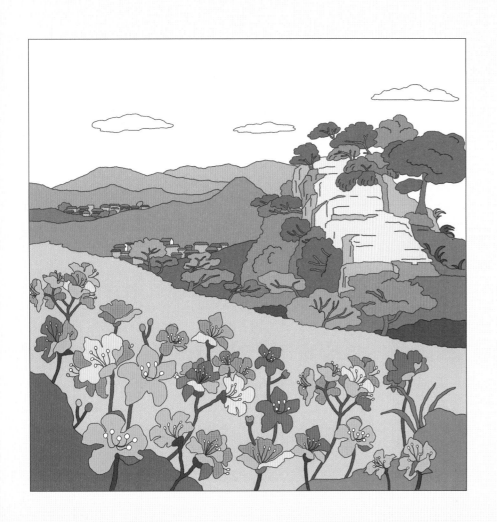

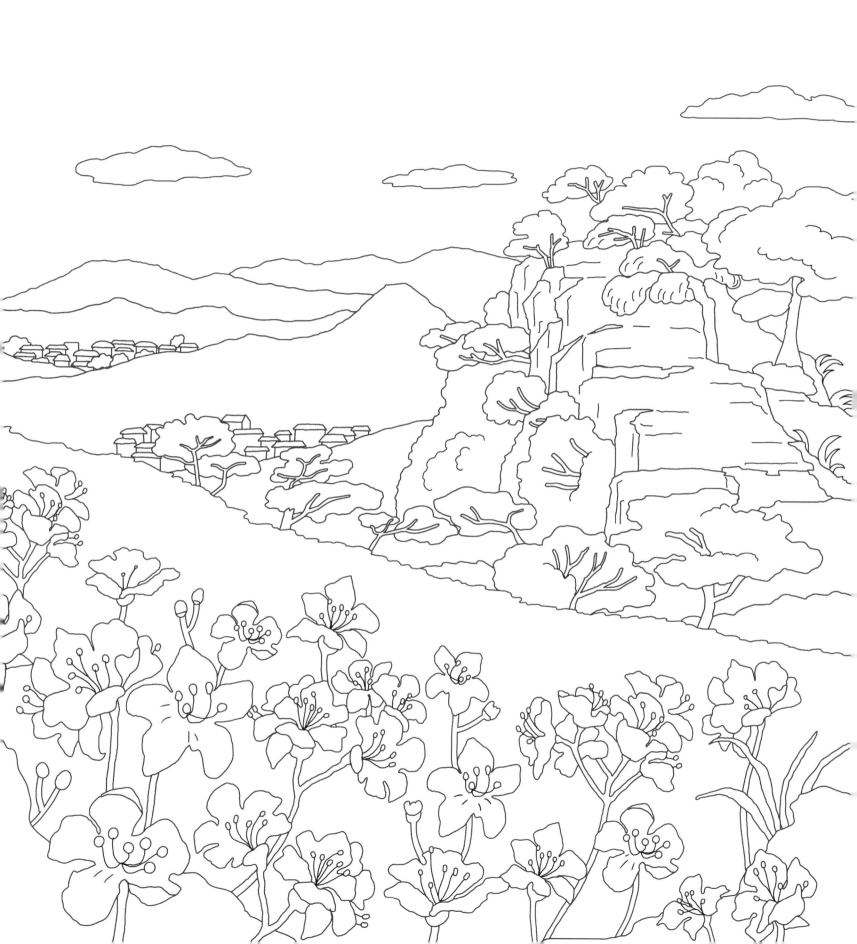

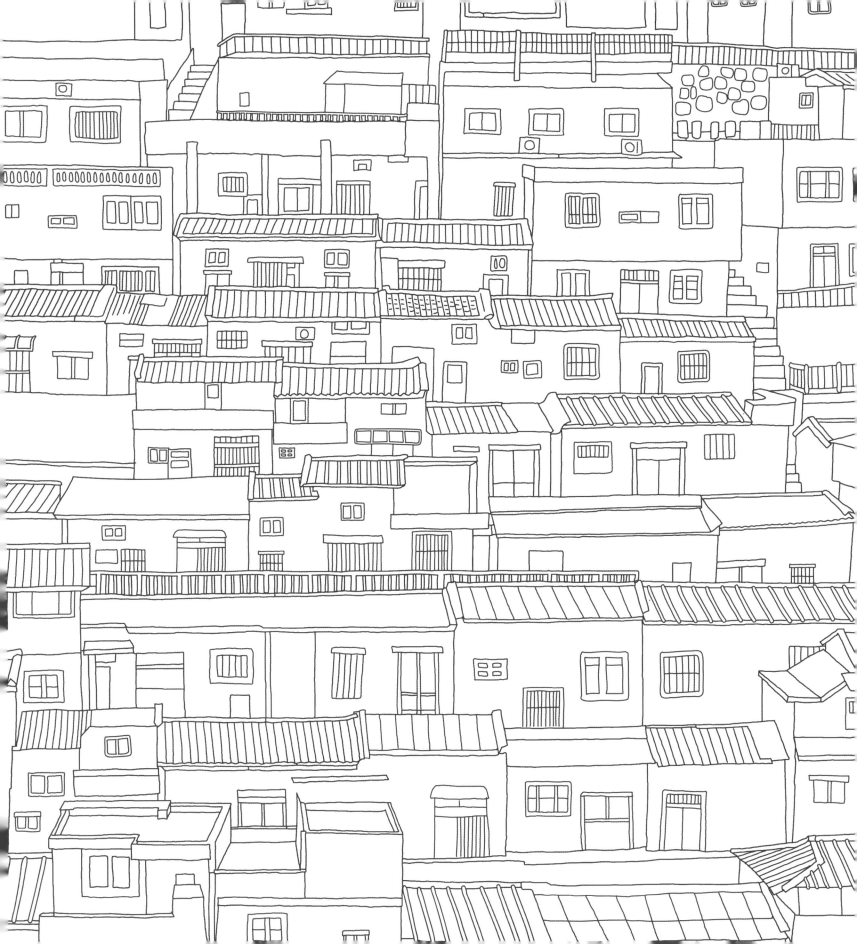

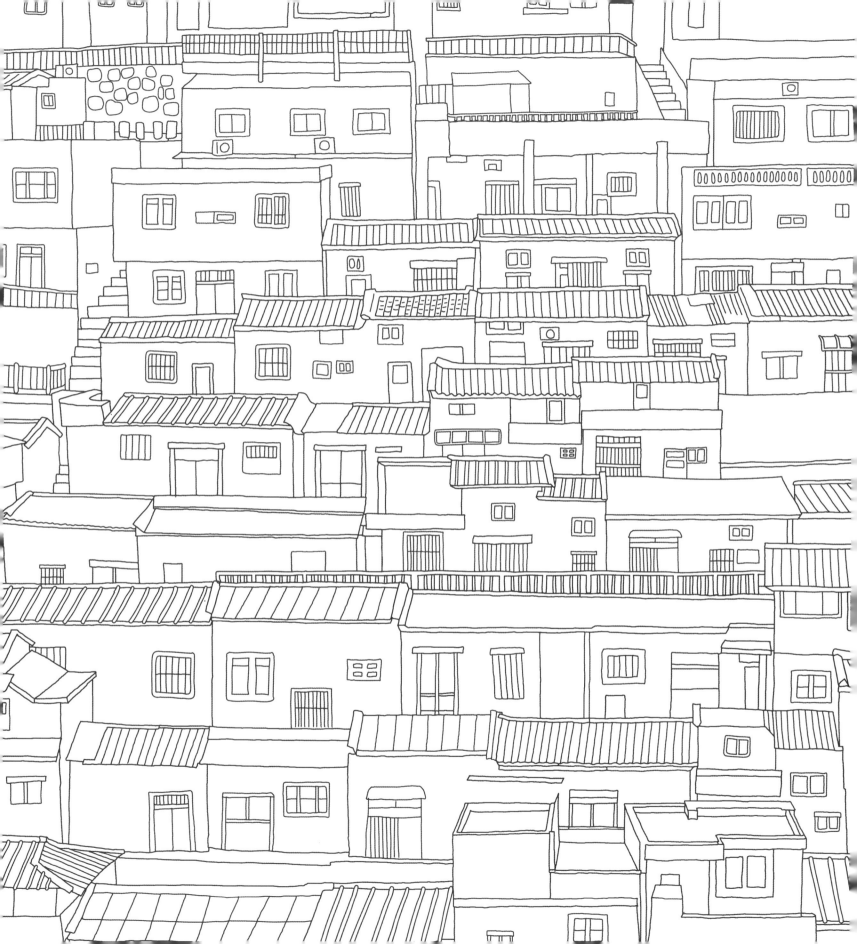

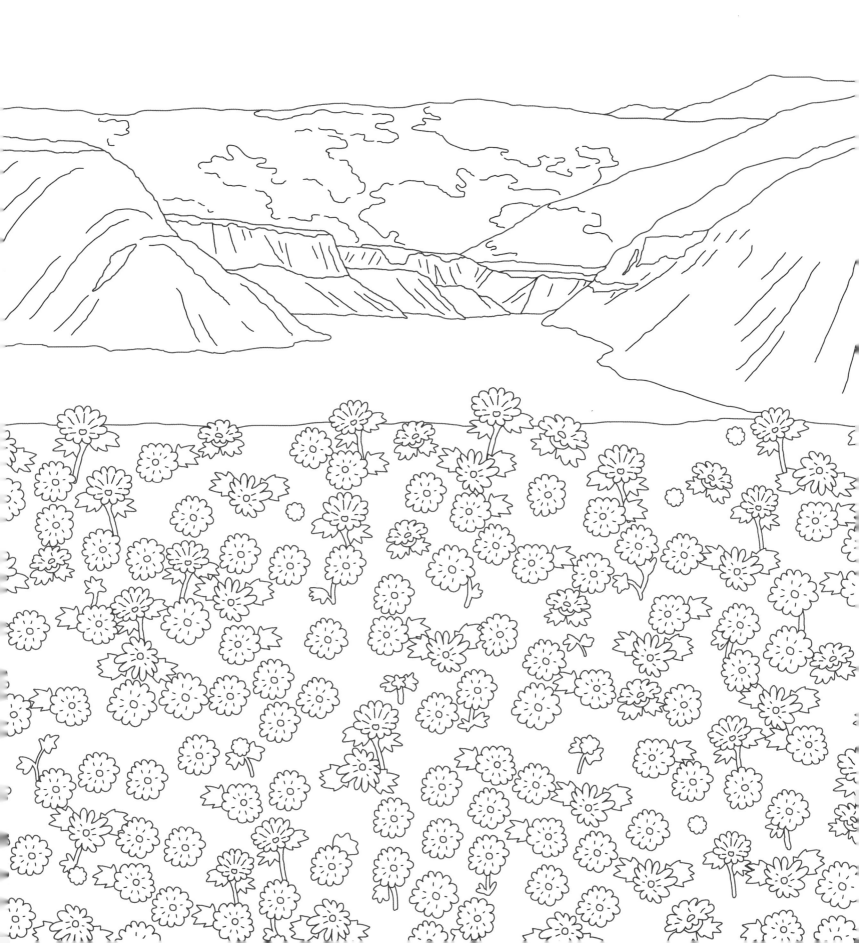

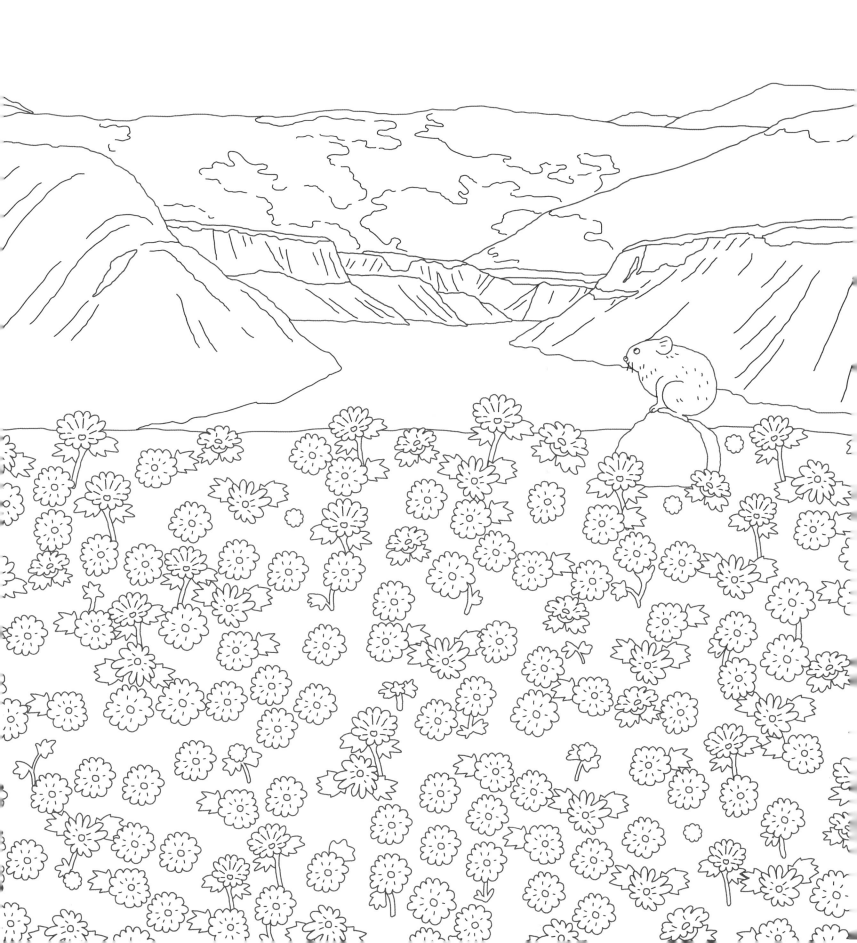

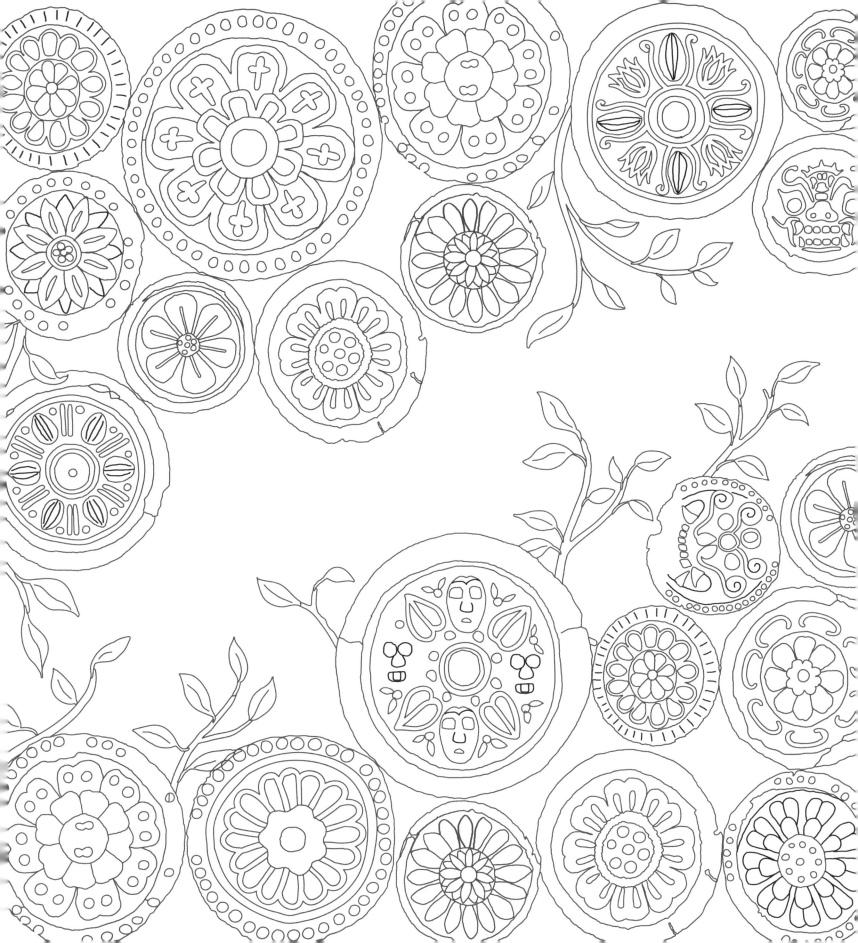

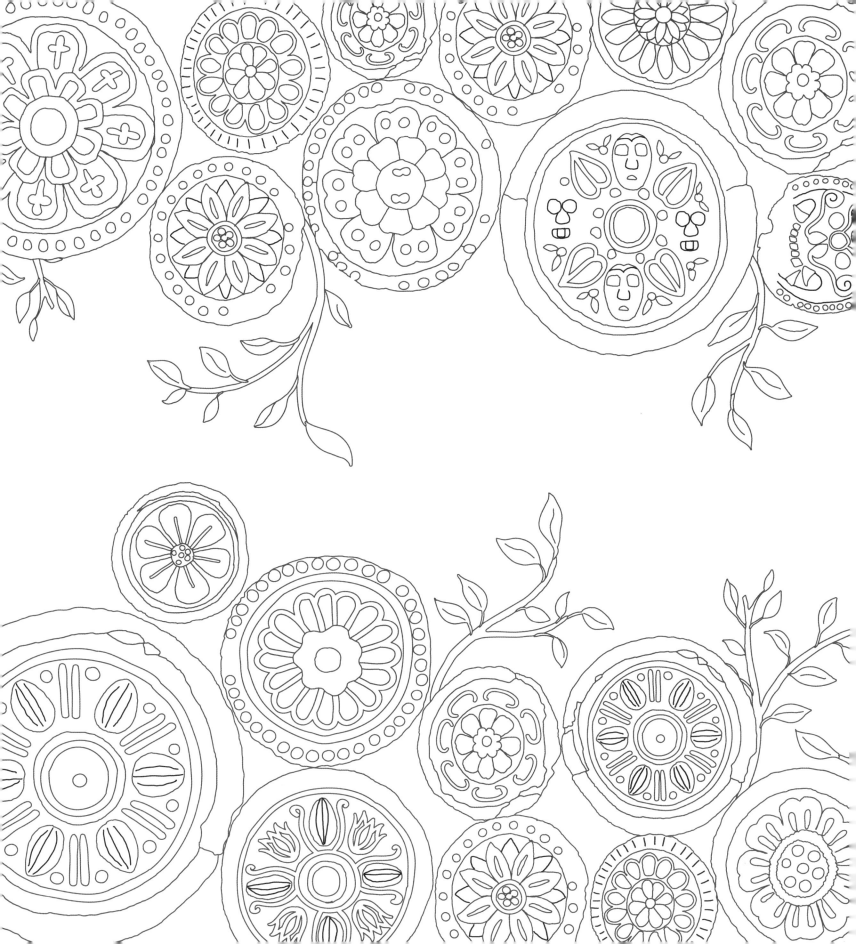

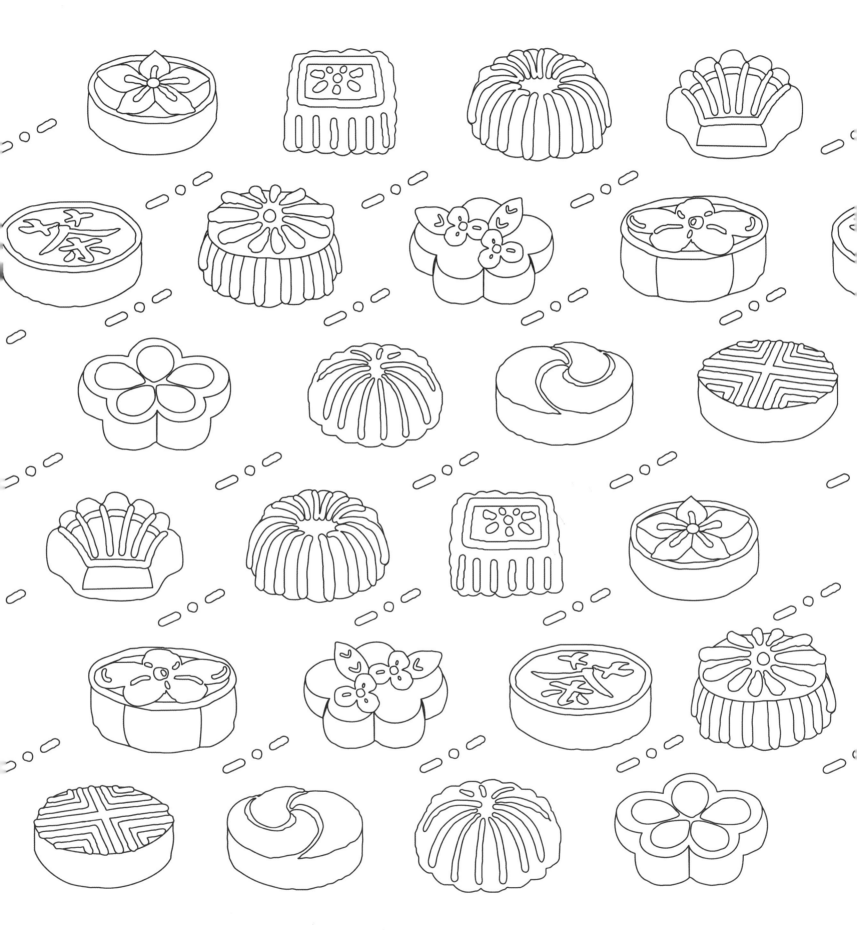

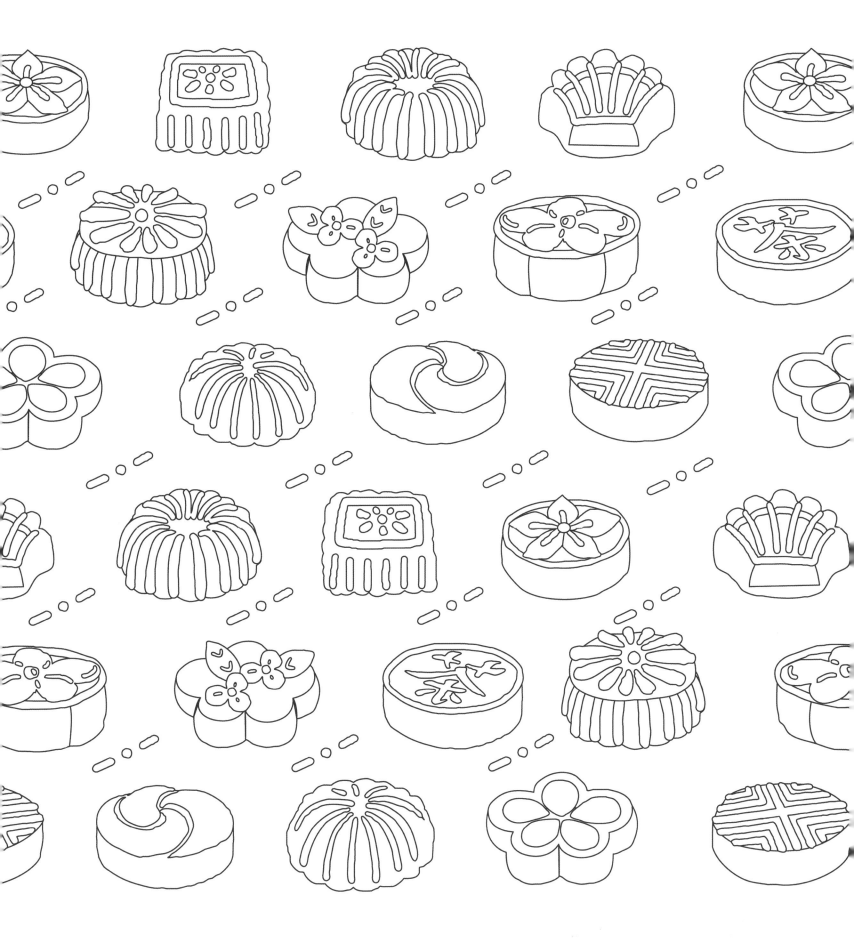

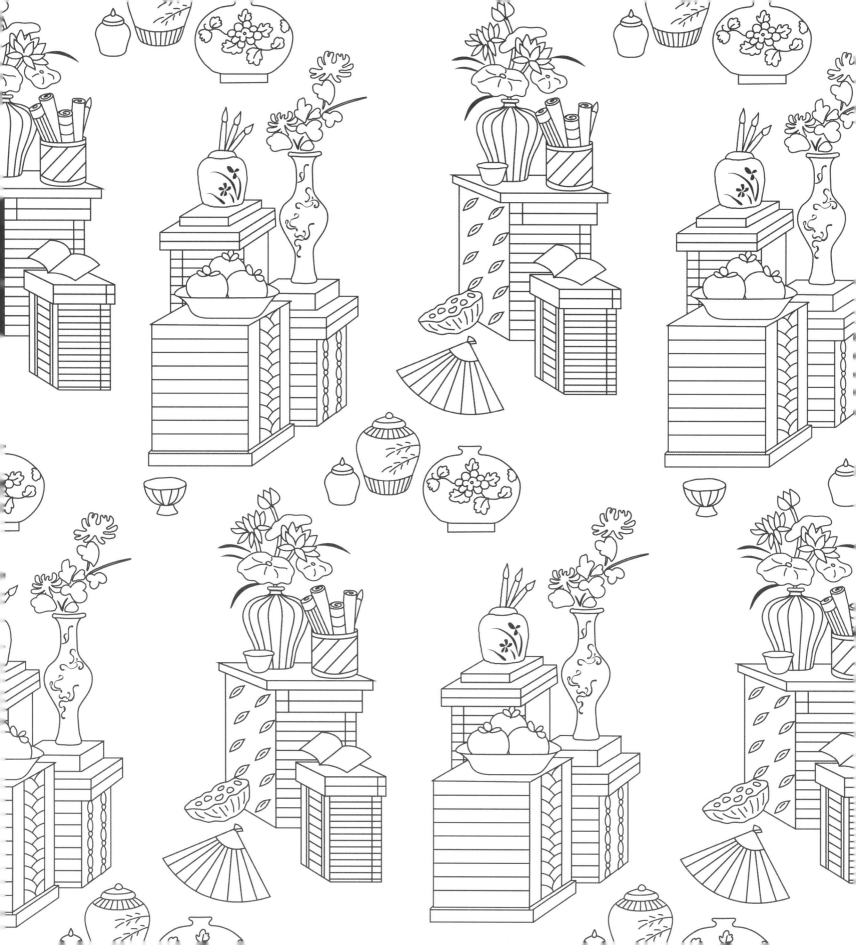

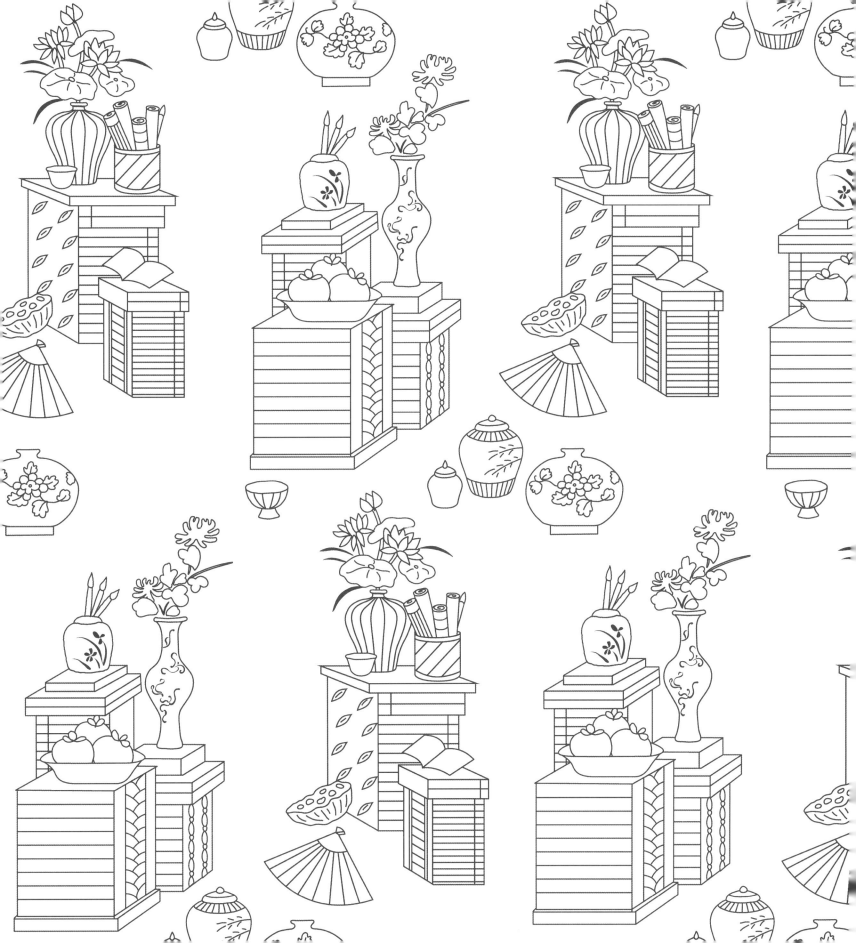

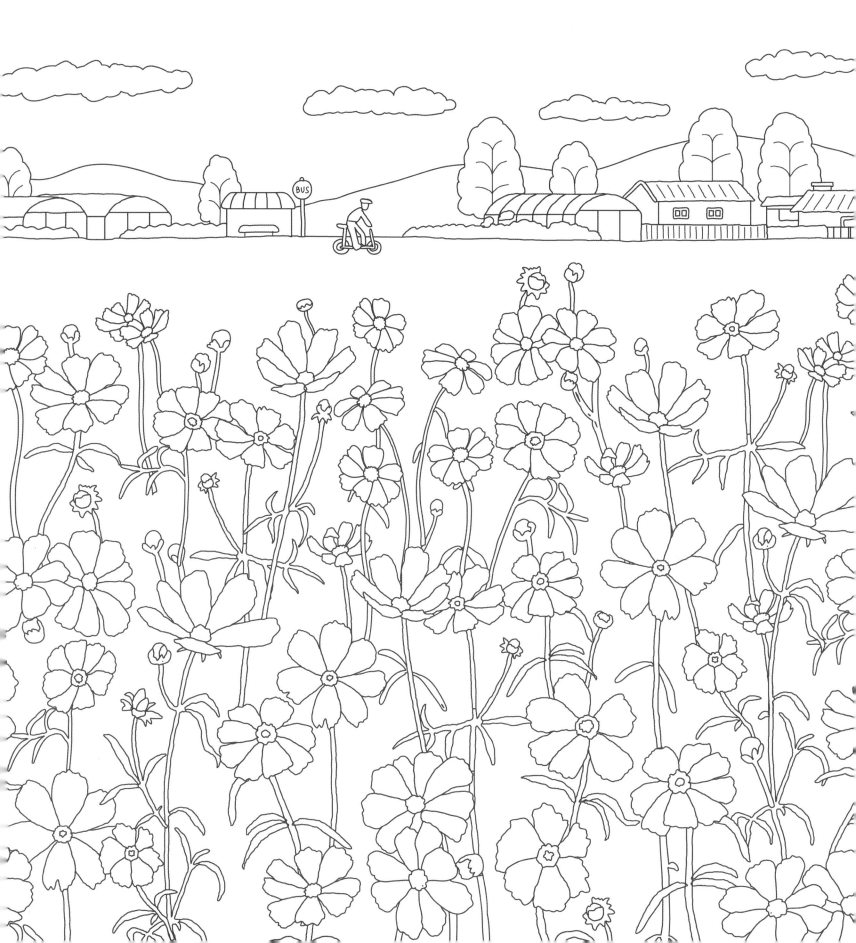

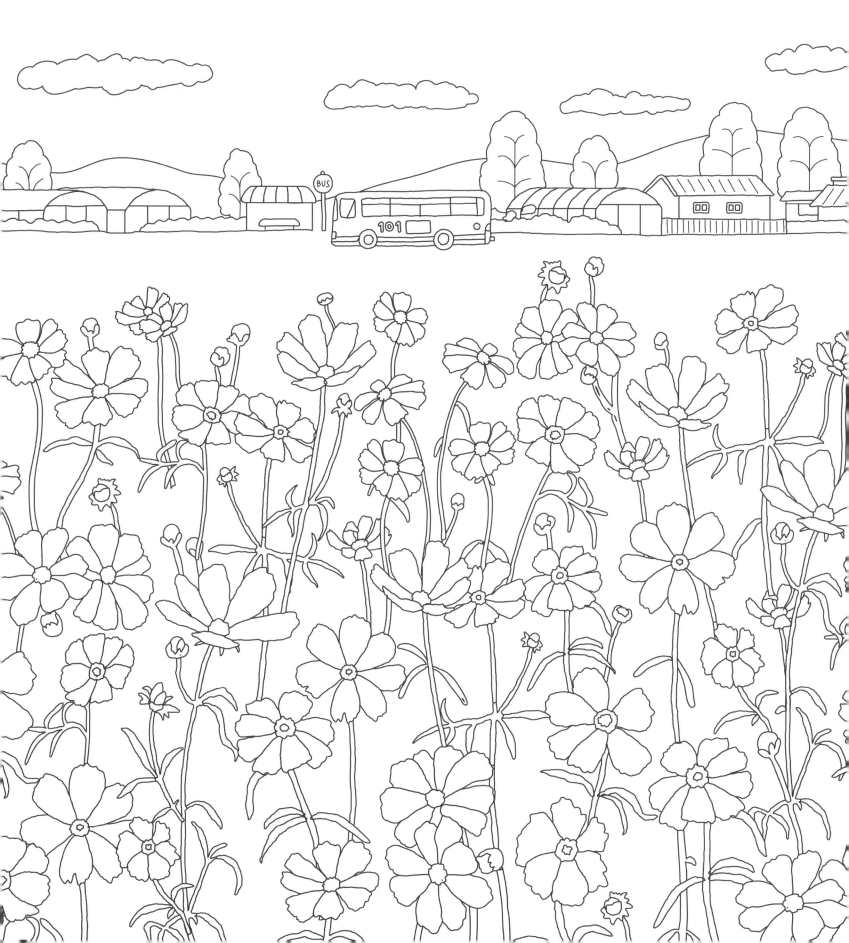

우리나라 컬러링 여행
Korea Coloring Travel

1판 1쇄 발행 2023년 01월 05일
1판 5쇄 발행 2024년 05월 01일

지은이 김규슬
펴낸이 박현

펴낸곳 트러스트북스
등록번호 제2014 - 000225호
등록일자 2013년 12월 3일
주소 서울시 마포구 성미산로1길 5 백옥빌딩 202호
전화 (02) 322 - 3409
팩스 (02) 6933 - 6505
이메일 trustbooks@naver.com

값 14,000원
ISBN 979-11-92218-63-2(13650)

믿고 보는 책, 트러스트북스는 독자 여러분의 의견을 소중히 여기며,
출판에 뜻이 있는 분들의 원고를 기다리고 있습니다.